中國人物畫筆法之研究

吳文彬

目 錄

檢索

表格目錄

古圖目錄

十八描法圖錄

十八描法之檢討圖錄

序
一

吳傑要我爲其尊翁 吳文彬先生之「中國人物畫法研究」一書作序，我一時不知如何回答。

年輕時，我學西畫，並一直從事美術設計，對中國傳統水墨並無鑽研，只止於欣賞、神往程度，中歲之後，方稍涉獵一二，也才蒐集了一些書畫作品，並開始細細品味其中奧祕。

對於中國傳統水墨畫，西人曾有「線條的雄辯」美稱，從各文化期之各種黑陶、彩陶、岩畫，無不是以線條爲主，產生了較原始的力道與單純的美感，到了西漢，楚地馬王堆帛畫、漆器、棺槨上的雲氣、神人、異獸，更是繪者用線條將人物、景物、思維描繪推到了更高妙的境地，其後，三國曹不興、衛協、東晉顧愷之等，又創造了一個新的里程碑，而顧虎頭描繪人、物、衣紋之綿密手法更被譽爲「春蠶吐絲」，是中國人物畫首次建立的典型筆法，其弟子陸探微又借書家之筆法發展墨線之美，爲日後「書畫同源」之說埋下伏筆，對後代產生了深遠的影響，此後，中國歷代在白描線繪人物上迭有創新發展，如：唐閻立本、吳道子、張萱、周昉，五代 周文矩、石恪，宋 李龍眠、劉松年、李嵩、梁楷、顏輝，元代劉貫道，明末萬曆丁雲鵬、陳老蓮、曾鯨等都是中國人物畫長河中的閃閃巨星。

明崇禎十八年（1643）汪砢玉撰《珊瑚網》一書，並於〈畫法〉篇中談〔古今描法一十八〕，唯經傳寫流佈，其中謬誤甚多，文彬先生有感於此，又廣搜各年代抄本，比較、對勘多次，不但於本書中將各版十八描法一一羅列，並舉說各版本對描法名稱釋義之異同處，再配以圖例，讓讀者能清楚的理解各描法之特點及用筆輕重、心手相應、提轉起收，復以自己一輩子的體驗，爲此書作了檢討再檢討，甚至在他六十歲時，稿成之後，亦未將之付梓，卻在七十歲時創立了「中華民國工筆畫學會」，還籌辦了海峽兩岸工筆畫大展；八十歲時，更完成白描「群賢圖」長卷，此卷全長十多公尺，顯然這也是他

對傳統「十八描法」的實際驗證作品；八十五歲時，終於出版了《吳文彬白描人物畫輯》，也是以白描方式畫出了高仕與仕女共兩百多位，在在顯示了文彬先生意圖在將此書付梓之前，不斷用自己理解的筆墨線條去印證歷史上的十八描法，以思想、行動、作品去證實、去研究中國人物畫筆法之創新及可能？

　　文彬先生雖未能將最晚歲之作化為心得文字，加入「中國人物畫筆法之研究」中，以為總結，即便如此，吳傑能將此書付梓刊行，正如故宮博物院前副院長李霖燦先生回覆文彬先生的信中說的：「……您編這書有很大的功德！我看過也獲益不少。」我相信：所有仔細讀過此書的讀者，必定也會有獲益匪淺之感吧！

序二

　　月前由鳳琴處轉來一份吳文彬老師人物畫法研究的影本，正值筆者個展前籌備忙亂之際，應允於展覽後為書寫序，因此心裡有了牽掛。這些天仔細翻閱書稿影本，思緒回溯到與吳老師共事的台灣藝術教育館與市立美術館研習班期間的學生群互動，及吳老師創立工筆畫學會初期奔波忙碌的情景，一一浮現，其中真是辛苦，筆者感同身受其炙熱的初心，咸為人知，曾為吳老師寫了一篇創會心路文章在文物學會年刊登載，以為紀念。

　　個性率真卻執拗的吳老師，一生以推廣傳統工筆畫為志業，心性不善與人交際應酬，教學之餘不忘將所學所知的人物畫分享；民國 73 年起陸續為故宮月刊寫工筆人物畫文章，分別介紹了中國仕女畫、丁雲鵬的年畫、衛九鼎的洛神圖、五瑞圖、杜菫的玩古圖……，其中還有十二月令圖景的工筆畫，分十二期連載，介紹古時候北平的民間歲時生活繪景，將清代畫家筆下的時令與季節變化，還有節氣所延伸的民俗生活樣式，及對庭臺樓閣、界畫樣貌的敘述與梳理，真正是將畫家心中的思想與意象傳遞出來，從民國 73 年到 86 年總共寫了近二十篇文章。畫會成立後，為了延續其書寫文字的情感與動力，創辦了工筆畫雜誌，這是很不容易的事，除了主持編務外，每期出刊必有他的文章，記憶中在工筆畫刊發表了近三十餘篇文章，內容不忘把專擅的工筆人物畫做精闢的解說與述其源。

　　民國 95 年初，吳老師來信希望出版白描人物畫輯，請外子陳宏勉封面題字，並尋求廠商編印，但此事不知為何拖延了兩年餘，最後吳老師來信催促向廠商取回人物稿本，並於民國 97 年限量印刷發行，當時正好在我理事長任內，也幫忙在工筆畫刊上刊登廣告，想起往事，歷歷在目，今閱讀手中的稿本影印，發現吳老師以歷代人物畫筆法考証為經典，並鉤深索隱的將所有的疑點以加註的方式解釋，並介紹明代人物十八描法為依歸，內容詳實，真是習畫者的福音。

中國的人物畫，最早發現於湖南長沙馬王堆出土的帛畫，年代溯及到漢朝，馬王堆漢墓出土的帛畫，1999 年曾經來台北故宮展覽過，觀賞的人潮相當多，內容描繪的是人、神與自然的鳥禽、魚共生的場景，給後人很大的想像空間，也是中國僅存最古老的人物畫作。從人物畫筆法角度觀看，只能說是以圖案的形式來表現，當然人物畫家在他們的年代隨著時空環境與使用的工具，能記錄、表達與流傳下來的，都很不容易。因此，人物畫的傳播，隨著漢代張騫出使西域，有了往來與交通，西域的佛教與佛畫人物東傳中國，及至魏晉南北朝時期的佛畫盛行與宣揚，還有西域僧侶畫家東來交流的頻繁，可以想像當時的人物畫技法因有這樣的影響流通，而產生很大的變化。

　　早期的人物畫由簡約古樸的輪廓意象轉變成後來力求形肖的人物畫像，都是漸進且相互影響的，到了盛唐，帝王圖像式樣的出現，人物畫家的筆意可以將帝王的恢宏氣度與質感表現得傳神，可以知道唐朝是人物畫最鼎盛的時期，出現的開創性畫家如張萱、周昉、閻立本、吳道子等，流傳至今的人物畫作雖不多，但作品卻如珍寶般享譽中外。

　　而面對所有人物畫畫法的傳承，除了圖畫還需要有文字的傳播，包括其立意與用筆方法的敘述，吳老師對人物畫筆法之精研與　意要出書的心思，早在其將屆退休的民國七十二、七十三年前後就已計劃，只是當時出版書是需要一筆費用，對照吳老師嚴謹與保守的個性，可能因為考慮周全所以延遲了，今有幸如其公子吳傑先生發願為吳老師完成心中未竟之志，出版中國人物畫筆法之研究，心中感佩，付梓之前，聊綴所知所感，以為序。

林玝女

序
三

①
「墨」在中国有独特的哲学本质，事所是道，有教育，与美有调剂身心灵之功能，不僅是技艺，「由技进乎道」是藉由美学的造成，引發生命的活力。

「师者，授业解惑也」眼在文樞，老师身遁学習传统人物画再渡入佛画，由一门外溪因师引導通教十年，师如奇行著產以奥教言教浮浮影響下半生的学習態度与方向。

由老师見習到的学習的態度，以画学略研究历代画论反绘画之作，將体恆用於创作，「画论」是画家一筆之体悟，留与後学者的书善财產，是道的根性。

②
人物画的线是诗情的提炼，绘画的语言，老师对历代人物画线描法的研究，以书籍对象籍由草冬书体的钻研。

「毛筆」是中国文人的心，用於绘画、书写，当提起筆，当下是摒心雾专注的，书画本同源、運筆的藏锋、露锋、急徐回转方折，因人用筆慣反体会，画心出不同筆法，明朝汪砢玉將历代人物画用筆歸纳出十八描法。

人物画以线取神、冷輝、輪廓、结構、勤威精神等，人物画不是真實像，以"意造像"加勒曲南色扮演，加减童趣意者皮肤，一若圆润一若粗糙以行筆方式不同表現玲輝。

唐朝吴道子学书，將时渗的体悟在晚期画心出专筆描法，世稱「吴带当風」。

③
感謝有老师的教诲，在学習当中靣静定，长期熏陶涵養，是怡情養物，寧而忘憂，依师指引，走在历史长河，佳有山中扮演，那一颗小小棋子，以此谢师之恩。

晚學高鳳琴合十感恩

「畫」在中國有獨特的哲學本質，畫即是道，有教育、審美與調劑身心靈之功能，不僅是技藝，「由技近乎道」是對美學的追求，引發生命的活力。

「師者，授業解惑也」跟在文彬老師身邊學習傳統人物畫，再涉入佛畫，由一個門外漢，因師引導調教十年，師如前行菩薩，以身教言教深深影響下半生的學習態度與方向。由老師見習到治學的態度，以畫涉略研究歷代畫論及繪畫名作，將體悟用於創作，「畫論」是畫家一輩子的體悟，留與後學者的智慧財產，是道法相傳。

人物畫的線是形象的提煉，繪畫獨特的語言，老師對歷代人物畫線描法的研究，如書家對篆隸行草各書體的鑽研。「毛筆」是中國文人的心，用於繪畫、書寫，當提起毛筆，當下是攝心而專注的，書畫本同源，運筆的藏鋒、露鋒、急徐、圓轉、方折，因個人用筆習慣及體會，變化出不同筆法。明朝汪砢玉將歷代人物畫用筆歸納出十八描法。

人物畫以線取神，詮釋、輪廓、結構、質感、精神等，人物畫不是真實像，以「意」造像，如戲曲角色扮演，如孩童與老者皮膚，一為圓潤，一為粗糙，以行筆力道不同表現詮釋。

唐朝畫聖吳道子學書，將對線的體悟，在晚期變化出蒓菜描法，世稱「吳帶當風」。

感謝有老師的教法，在學習當中，享受靜、定，長期薰陶涵養，是怡情養性，樂而忘憂，依師指引，走在歷史長河，在傳與承中扮演那一顆小小棋子，以此報師之恩。

晚學高鳳琴合十感恩

思想的傳承

<div align="right">吳　傑</div>

　　我記得三省堂的曾老師對我說過：「畫家的作品，是他的思想表達……關鍵是他的思想……他爲什麼會有這樣的畫作產生？畫作只是作品，關鍵是他的思想。」

　　思想——應該是藝術家最有價值的一個部份！

　　老爹過世之後，我發現我沒有時間難過。看著他留下來的許多書籍與畫作，我有點發愁！不過，也經過了這些年、這段時間的努力，我已經有了一個方向。關鍵不是他的書籍，也不是他的畫作，而是他的思想，我該如何保存，甚至於傳承下去。

　　我目前已經收集了兩、三百篇老爹的文章，估計還有尙未發現的！這些文章，我另做處理。不過，在老爹的遺物中，我發現了數本手稿，有影印的，

群賢圖（局部）　吳文彬

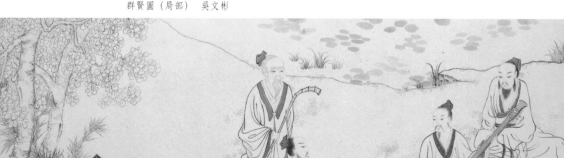

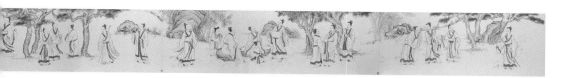

群賢圖　吳文彬

　　也有手寫的，都已經膠裝成冊，似乎已經準備好了，等待出版。可是，這一等，等了三十多年！為什麼，三十多年過去了，還是沒有出版呢？

　　原因我已經無法得知，我也不想去臆測，不過我看到這些手稿內，有一封來自李霖燦先生的回信，更激起我要出版這一本書的決心。無論如何，這本書一定要放在七份出版計畫之中。可是，這書內容對我來說，是很艱深的，同時我也很擔心手稿與附圖是否完備？可否完整的呈現老爹想要表達的思想？我不知道，可是我知道如果我不做下去，這本書就是永無出版的一天！

　　經歷了大約五個月的努力，從打字，到編排，書的內容與附圖，都已經初校與編排完畢，呈現在後續的章節之中。或許在書的內容上，還是有許多缺憾，就請大家指導與見諒。這本書的組成，首先看到的是，大約在民國

群賢圖（局部）　吳文彬

七十二年，老爹寫的手稿──《中國人物畫筆法之研究》，之後是配合他在民國八十九年寫的文章──《十八描法之檢討》。前後一共相距十七年，用以驗證他的思想脈絡與傳承。

　　事實上，從老爹的一生回顧來看：

- 民國七十二年，他當年六十歲，他寫了這本書──《中國人物畫筆法之研究》。

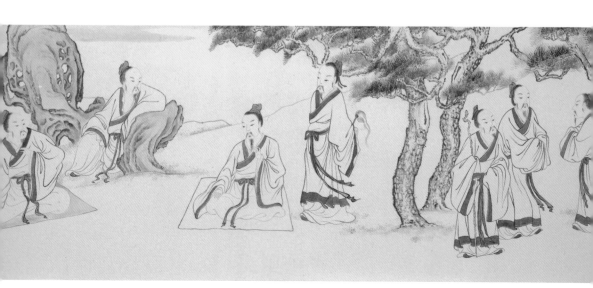

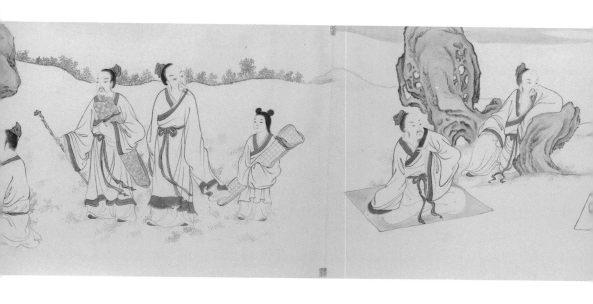

- 民國八十年到八十五年間，他七十歲左右的時期，他創立了中華民國工筆畫學會，並且籌辦兩岸工筆畫大展。

- 民國九十二年，在他八十歲，完成了一幅，展開超過十公尺長的卷軸──《群賢圖》，全部是用白描方式完成的一幅巨作。

- 民國九十七年，在他八十五歲時，出版了《吳文彬白描人物畫輯》，也是利用白描的方式，畫出了兩百位高仕與仕女。

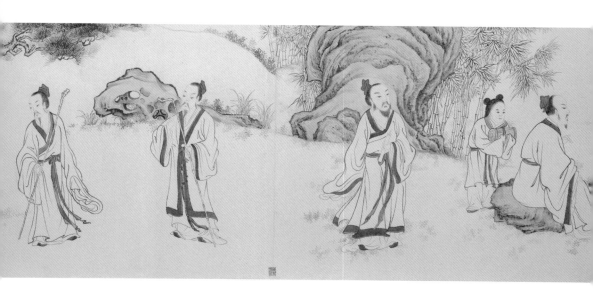

老爹對於傳統的筆法與畫法，有過相當深度的研究，並且不是說說而已，也具體的呈現在自己的作品上，並且他也試圖將其思想傳承下去。

　　思想的傳承，其實不是那麼的容易。我不是學藝術的，我現在能做的，就是把老爹的文字與作品，整理之後出版成冊，然後流傳出去，讓有興趣的人可以接觸，可以理解。之後，我將利用我在資訊科技上的專業，把老爹的這些文字，透過「人工智慧」的方式，看看是否能在未來的數位世界裡面，持續的呈現老爹的思想。

　　這不是說笑話！「文字即是數據」的文字探勘技術已經成熟，「深度學習」的技術也已經不同於以往。老爹有許多的文章，這些都是數據基礎，也是他的思想呈現！利用這些數據來進行「深度學習」的理論不是不可行的，關鍵是：文章雖多，但是以電腦的觀點來看，數據量可能還是太少了。不過，我也不悲觀，如果再結合未來的科技趨勢發展，以及世界上其他藝術相關的數據資料，這就不是不可能！而是看我怎麼去做了。

　　前文才提到，老爹在六十歲寫了《中國人物畫筆法之研究》…… 我今年才滿五十二歲。比起我們家的老爹，我還有時間努力 …… 憑藉著我三十年在資訊產業工作的經驗。你相信嗎？傳統的工筆畫，也可以有機會進行數位轉型的！

<div align="right">民國一百零六年八月六日</div>

群賢圖（局部）　吳文彬

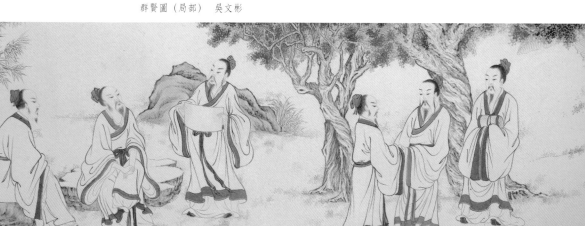

附記

壹、 計劃明年重新出版《吳文彬白描人物
 畫輯》。其目的是不僅僅體現白描線
 條之美，還要顯現出墨的色彩！

貳、《中國人物畫筆法之研究》的手稿，
 已經被中央研究院歷史語言研究所傅
 斯年圖書館所收藏了，並且已經掃描
 成電子檔案。如果您有興趣看到手稿，
 請與傅斯年圖書館聯繫。

傅斯年圖書館 http://lib.ihp.sinica.edu.tw

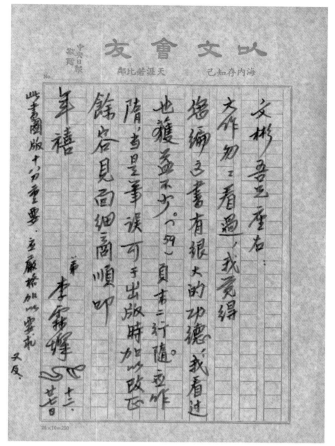

李霖燦先生之回信

中國人物畫筆法之研究

吳文彬

　　中國繪畫，依照宋代的《宣和畫譜》分爲：道釋、人物、宮室、番族、龍魚、山水、畜獸、花鳥、墨竹、蔬果等十門。道釋、人物，居十門之首。

　　中國傳統繪畫技法，人物畫以描法爲主要，所謂描，非指描摹，而是專指線描 — 用筆之法。

　　人物畫以線表現人物形象，用筆之法至爲重要。

　　運筆合墨，行於紙上，當即出現墨線，筆按愈低，則墨線愈粗；筆提愈高，則墨線愈細，若行筆緩慢，則成濕筆，行筆快速，則現飛白。

　　由於按筆、提筆，及行筆速度快慢不同，表現出很多不同的筆跡。

　　如果再加入中鋒、側鋒、逆鋒，及用筆頓挫，中國人物畫的筆法是非常富於變化的。

　　十六世紀，晚明之季，周履靖撰《天形道貌畫人物論》及汪砢玉撰《珊瑚網》，均曾彙集古今人物畫筆法爲十八描法。

　　十八描法者：高古游絲描、琴弦描、鐵線描、行雲流水描、馬蝗描、釘頭鼠尾描、混描、撅頭釘描、曹衣描、折蘆描、柳葉描、竹葉描、戰筆水紋描、減筆描、枯柴描、蚯蚓描、橄欖描、棗核描。

　　筆者不敏，對人物畫有所偏好，嘗從事人物畫製作多年，擬以實際作畫用筆之經驗，對十八描法加以考察整理，自知學識不足，不免謬誤，尚請不吝賜教。

貳 中國繪畫首重用筆

　　中國繪畫的發展，先於文字，經過長期衍變，自寫形而寫意，由於書寫與繪畫使用工具同爲毛筆，書寫筆法融入繪畫是順理成章的事，濡墨運毫，揮灑作畫，稱畫爲寫，是爲中國繪畫特色之一。

　　古往今來藝術評論者銓定畫品，用筆爲主要因素，南齊（西元479～502年）謝赫《古畫品錄》評陸綏：「一點一拂動筆皆奇」，評毛惠遠：「縱橫逸筆，力遒韻雅」，評江僧寶：「用筆骨梗，甚有師法」，評張則：「意思橫逸，動筆新奇」。

　　謝赫在《古畫品錄》舉出畫有六法，「骨法用筆」是爲六法中之一：

　　「畫有六法，罕能盡該，而自古及今各善一節，六法者何？一、氣韻生動是也，二、骨法用筆是也，三、應物象形是也，四、隨類賦彩是也，五、經營位置是也，六、傳移模寫是也。」[1]

　　所謂骨法用筆，骨法的意義，據陳士文先生的解釋是：

　　「骨，是骨幹，骨格的意思，在畫上說，是骨力的意思，骨力有含於內的，有形諸外的。而骨法二字包含這兩種不同的意義，較骨力二字，範圍也較廣泛……骨法可說是表出骨氣之法……骨氣可與神氣相通，與氣韻也打成一片，求得力與藝術內的一致，這就是骨法。」[2]

　　用筆，應包括筆法（用筆的技法與法則）和筆意（用筆的意義與意識），唐代（西元847年）張彥遠《歷代名畫記》中說：

　　「夫象物必在於形似，形似須全其骨氣，骨氣形似皆本於立意，而歸乎用筆」。[3]

1：《古畫品錄》，南齊，謝赫撰，見《津逮秘書》第七集，上海博古齋據明代汲古閣影印本。
2：陳士文著：《六法論與顧愷之繪畫思想之比較觀》，見香港新亞書院《學術年刊》第一期。
3：《歷代名畫記》，唐代張彥遠撰，見《津逮秘書》第七集，上海博古齋據明汲古閣影印本。

張彥遠所謂的形似、骨氣、立意、用筆，頗合於人物畫製作的過程：先立畫意，再求形似，最後歸之於用筆表出畫意。伍蠡甫先生解釋用筆說：

「筆鋒既刻刻轉動，橫有前後左右，縱有高下輕重，故作點之法初無異於作線之法，只不過作點時筆鋒所走的曲線比較小。固然，我們也時常看見筆觸紙面，一壓即了，毫不移轉，或拖而過紙，毫不下壓者，但都成輕薄體，不足以言畫了。至於由線、點、擴時（疑誤，似應作擴充或擴大）為片面的時候，拖與壓兩種運動依然存在，依然相互合作，所以繪畫之難，亦在如何聚精會神，既便筆鋒靈巧，更使每一運轉 - 壓與拖及兩者之參合 - 能於快慢強弱間各得其宜；尤須不忘線寫實為每筆之基本，點中有它，面中也有它，散佈在整個畫面中的線實代表畫家的精神或意識的傾向。點與面不過是它的附加物，因它而後成。中國歷代都講求筆蹤，線條便居筆蹤主位，只見面而不見線，就幾乎不能算畫。」[4]

伍蠡甫先生所謂「筆觸紙面，一壓即了」，是指沒有筆法筆意的筆蹤，就成為「輕薄體」了，也就沒有表達畫意的能力，自然也就不足以言畫了。

畫面上的線實，不但是畫家精神或意識傾向，它還要負起創意的責任。很多中外學者都認為：中國繪畫應該以線為中心。

日本，金原省吾在《唐宋之繪畫》中說：

「在中國，線之十分發達，繪畫亦當以線為中心而作畫面，此與以色為中心之畫面加一比較，則以色為中心者，必為別體⋯⋯中國畫之中心性質，非色而為線。因線而支持形體，即中國畫之形體。」[5]

4：伍蠡甫著《筆法論》，見《談藝錄》，頁 67，台北商務印書館人人文庫本。

5：金原省吾著，傅抱石譯，《唐宋之繪畫》，頁 2～3，民國二十四年上海商務印書館出版。

德國，愛德柏（Const Yonerdberg）教授謂：

「中國藝術對線的運用，比對面的、顏色的或空間的處理，來得重視。線條在中國，藝術所具有的地位，實非日本，印度或歐洲藝術可以比擬，線條創造了中國書法的美，使得中國繪畫成為偉大藝術。」[6]

英國，席爾柯（Arnold Silcock）在《中國美術史導論》中說：

「中國繪畫純然是濡墨運毫作成構圖，又因為其技巧係由運毫作書發展而來，所以其結果乃是一種線條藝術。」[7]

馬壽華先生曾為中國繪畫草擬一個定義：

「國畫就是取自然的美點，依智慧加以整理，用毛筆作線條寫出，使之更美而有完全生命，並足以表現個人修養之我國固有的繪畫也。」[8]

在中國畫史文獻中，討論筆法的文字很多，如宋代郭若虛在《圖畫見聞志》中說：

「畫有三病，皆繫用筆，所謂三者：一曰板，二曰刻，三曰結。」

郭若虛對「三病」的解釋是「板者腕弱筆癡」，「刻者運筆中凝，心手相戾」，「結者欲行不行，當散不散」。[9]

6：參閱前德國波昂大學教授愛德柏（Const Yonerdberg）主講：「中國藝術的線條美」提要（陳芳妹女士譯），刊於故宮簡訊二卷二期。

7：參閱席爾柯（Arnold Silcock）著，王德照譯，《中國美術史導論》，頁50，民國四十三年台北正中書局出版。

8：見馬壽華著《國畫論》第二章：國畫的意義，手寫油印本。

9：《圖畫見聞志》，宋代（西元1074年）郭若虛撰，見俞崑編著《中國畫論類編》，頁60，民國六十四年，台北華正書局出版。

韓拙在《山水純全集》中說：

「凡畫者，筆也，此乃心術，索之於未兆之前，得之於形儀之後，默契造化，與道同機，握管而潛萬物，揮毫而掃千里，故筆以立其形體，墨以別其陰陽。」[10]

中國繪畫，得之形儀，主其形體，均賴用筆，人物畫是以線描支持形體的，線描全用筆，深討人物畫的本質，必先對人物畫筆法有所認識。

10：《山水純全集》，宋代（西元 1121 年以前）韓拙撰，見俞崑編著《中國畫論類編》，頁 671，民國六十四年，台北華正書局出版。

參

人物畫筆法的發展與衍變

古圖 1　馬家窯文化，甘肅出土半山式
彩陶人首形器蓋，維基百科

　　在中國境內所發現的原始繪畫遺存，大部
份是屬於史前新石器時代的彩陶紋飾，
這些紋飾，有用點、線、構成的幾何圖
案，也有形象比較完備的繪作，其中有
以人物為主題的製作如：馬家窯文化，
甘肅出土半山式彩陶人首形器蓋，人形
紋盆，人形紋罐，西安半坡出土人面紋彩陶盆等，大多是以線為基礎構成圖
形。在河南秦王寨出土彩陶罐，則以單純的線條構成紋飾[11]，每一線條都可
以看出俱有起落轉折的筆法，譚旦冏先生認為這些筆法，合於中國後世水墨
畫的規律，譚先生在《中國藝術史論》
中表示：

古圖 2　殷商饕餮紋
from the Arthur Sackler
Collection

　　「彩陶有一個共同的風格，就是造
　　形穩重，渾厚，線條勻稱有力，色彩
　　簡單明快，構圖複雜，和諧，而產生
　　一種活躍的旋律，不僅成為我國裝飾
　　藝術的始祖，而且成為我國墨繪藝術
　　的始祖，與象形文字成一淵源，有異
　　於西方各處同時代彩陶。」[12]

　　大約於西元前十四世紀至十二世紀
的殷商時代，使用線條構成器物紋飾
非常普遍，這一時期習慣於利用「細
線」和「寬線」交互組織成裝飾圖案。

11：參閱譚旦冏主編《中華藝術史綱》上冊：甲圖版壹陸：Ａ、Ｂ、Ｃ、Ｄ，甲圖版壹：Ａ、Ｂ，
　　甲圖版玖：Ａ，民國六十一年台北光復書局出版。
12：見譚旦冏編著：《中國藝術史論》，頁24，民國六十九年台北光復書局出版。
13：參閱袁德星編著《中華歷史文物》上冊，頁194～202，民國六十五年台北河洛出版社出版。

至於有關人物的繪作，除了一些人面紋飾及圖案式的人形紋飾之外，遠不如「饕餮」、「夔龍」之類神話動物圖案普遍，但同時期的甲骨文與金文之中卻有很多類似人物畫的象形文字，這些象形文字看來與繪畫並無二致。如果這些類似人物畫的象形文字，也被認作為繪畫，殷商時代的人物畫仍然是相當豐富的。

春秋戰國時代（西元前 722～222 年）在器物紋飾方面，增加了狩獵、戰鬥、宴樂、採桑、弋射等題材。這些題材都是人物為主，從這些以人物為主的器物紋飾中，可以看出已經漸漸脫離殷商時代的對稱格調，走上富有「疏密」、「聚散」的繪畫構圖[13]。器物紋飾雖然不見筆蹤墨跡，但必先經過繪畫的過程，故古代器物紋飾亦應視為繪畫的一部份。

近年由於考古發掘，獲得不少古代繪畫資料，湖南長沙與河南信陽出土的漆器，長沙楚墓出土的帛畫，均認為是戰國時代晚期的遺物，從這些遺物中我們終於見到先秦藝術家的筆跡。

河南信陽出土的樂器漆瑟的殘片，上面繪有很多奇異人物[14]，湖南長沙出土的漆器是繪有人物畫的奩[15]。

古圖 3　戰國時期狩獵紋飾

古圖 4　戰國時期銅壺蓋人物紋飾

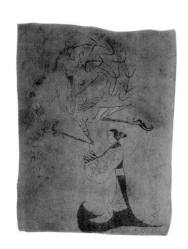

古圖 5　長沙楚墓出土的帛畫

14：參閱蕭璠著《先秦史》，圖 48，收入傅樂成主編《中國通史》，民國六十八年長橋出版社出版。

15：參閱譚旦冏著《楚漆器》，見大陸雜誌六卷一期及日本平凡社發行《世界考古學大系》第六卷東アヅアII圖202、203、204。

湖南長沙出土的帛畫有兩件，一件繪有魚和鶴的乘龍仙人 [16]。另一件繪有夔和鳳的合掌仕女 [17]。據稱均爲戰國時代晚期遺物，假如斷代不差，這兩件帛畫可算是我國目前最古老的人物畫。

　　由於書寫工具－毛筆的改進，西漢時代（西元前 206 到西元 8 年）的人物畫融入了書法的用筆。

　　「漢代畫家漸習於繪畫過去偉人圖像……每一主要部份，無論是衣裳的輕柔捲褶，或人物面部所流露的性格，都以線條表示，其精確優美堪稱非凡」[18]。

　　漢通西域，佛教輸入中國，佛畫伴隨佛教僧侶也來到中原，三國時代（西元 220～280 年）吳，曹不興（弗興）是第一位畫佛像的中國畫家，《中國繪畫史》記載：

　　「天竺僧康僧會 [19]，遠遊於吳，孫權爲立建初寺，設像行道，不興見西國佛像乃範寫之，盛傳天下，是爲吾國佛畫之祖。」[20]

　　由於佛教繪畫的傳入，西域繪畫的新技法進入中原是可以想像的到。西元三世紀到四世紀魏晉南北朝佛教盛行，佛畫的傳播有快速發展，對於中國人物畫不但擴大了它的領域，也展現了新面貌。

　　西晉（西元 265～316 年）衛協師承曹不興，在人物線描上刻意求工，一改早期人物畫古拙簡略的風格，力求形似逼肖，而

16：參閱李方中編《用眼睛看的中國歷史》，頁 17，台北牧童出版社出版。
17：同註十一，丙圖版壹玖：A。
18：同註七所揭，書頁 43。

古圖 6　馬王堆漢墓一號墓出土的 T 型帛畫

成爲西晉時代人物畫大家。謝赫在《古畫品錄》中說：

「古畫皆略，至協（指衛協開始）始精，六法之中，迨爲兼善，雖不該備形似，頗得壯氣，陵跨群雄，曠代絕筆。」（參考註 1 內容）

謝赫謂：「古畫皆略，至協始精」，《中國繪畫史》的作者俞劍華認爲：

「衛協以前畫法古拙，未脫兩漢鉤勒之風，及至衛協，始於輪廓以內，加以精緻描寫，以求形似之逼肖，然以初事改革，尚未臻於大成，故形似仍未能該備也。」（參考註 20 內容）

經過衛協改革的人物畫，到了東晉（西元 317～420 年），進入一個新的里程，這一時代的關鍵人物就是顧愷之。

顧愷之畫師衛協，長於肖像畫，亦善佛畫，首創佛寺壁畫中維摩詰像的模式，後人繪製維摩詰像多依顧氏之式。

張彥遠《歷代名畫記》說：

「顧生首創維摩詰像，有清羸示病之容，隱几忘言之狀。」（參考註 3 內容）

張彥遠對顧愷之的人物畫用筆非常推崇，他說顧愷之的筆法是：

「緊勁聯綿，循環超忽，調格逸易，風趨電疾，意存筆先，畫盡意在。」（參考註 3 內容）

19：見釋東初著《中印佛教交通史》第三章：漢魏六朝對蔥嶺以西諸國之交通記述：「康僧會，其先唐居國人，世居天竺，其父以商賈移住於交趾，蓋從海道東來也，其人博覽天經，天文圖緯多所綜涉，於三國、吳、赤烏十年（西元 247 年）東來至建業（南京）孫權准建塔寺號建初寺，實爲佛教傳入中國東南之第一功臣。」民國五十七年中華佛教文化館與中華大典編印會合作出版。

20：參閱俞劍華著《中國繪畫史上冊》，頁 28～29，台北商務印書館再版發行。

湯垕《古今畫鑑》中說：

「顧愷之畫，如春蠶吐絲，初見甚平易，且形似或有失，細視之，六法兼備，有不可以語言形容者。」[21]

顧氏畫蹟據《宣和畫譜》藏於宋內府尚有九件之多，至今據稱尚有三種即：「女史箴圖卷」、「洛神賦圖卷」、「列女傳」。其中，「洛神賦圖卷」與「列女傳」，學者均認為是宋人摹本，「女史箴圖卷」也有唐人摹本之說，是否為顧氏真蹟，本文不擬討論，不過中外學者咸信此一「女史箴圖卷」，是足以反應顧氏繪畫造詣及風格的一卷古畫。

「女史箴圖卷」現藏於倫敦大英博物館，《墨緣彙觀錄》對於這卷古畫的記載很詳細：

「人物不及四寸，色澤鮮艷，神氣完足，前作馮婕妤當熊，二勇士持槍迎護，後作一山，空鈎無皴，中著小樹，山列猴虎之屬，必子丑十二生肖，上有日月照臨，後有一人執弩射雉，次作班姬辭輦其後，以及有男女對坐於屏幛中者，眾姬圍坐者，臨鏡梳妝者，女姬操管者，筆法位置，高古之極，落墨真若春蠶吐絲，洵非唐人所能及也。」[22]

顧氏「女史箴圖卷」中人物衣紋筆法，譽為「春蠶吐絲」是中國人物畫首先建立起的筆法典型，這種游絲型的線描的建立可以看出顧氏對線描的成就，重視線描的畫風綿延到南北朝更為熾烈，莊申先生說：

「以墨線為主的畫風到了南北朝，尤其是南朝，就成為當時繪畫的正統。南朝最有影響的畫家是活動於南宋明帝時代（西元 465～472 年）的以顧愷之為師的陸探微。中國的書法完成憑藉線條：陸探微曾根據書法家的用筆而創

21：見元（西元 1328 年前後）湯垕撰《古今畫鑑》收入美術叢書三集二輯，台北藝文印書館印行。

22：見清（西元 1742 年）安岐（松泉老人）撰《墨緣彙觀錄》，台北商務印書館國學基本叢書本。

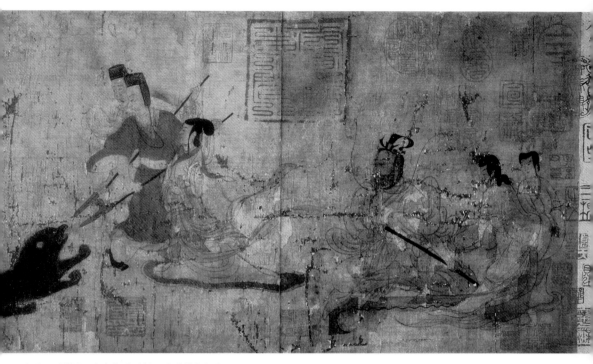

古圖 7 顧愷之 女史箴圖 局部 大英博物館藏

出一種完全以墨線完成畫面的一筆畫。這種畫法的出現，既可說明陸探微對
於線條的重視，也可以說明重視線條的傳統畫風在南朝發生深遠的影響。由
顧愷之而陸探微的強調墨線的畫法，可以視為南北朝時代的傳統派。」[23]

謝赫《古畫品錄》，陸探微列為第一品第一人，他的評語是：

「窮理盡性，事絕言象，包前孕後，古今獨立。非復激揚所能稱贊，但價

23：參閱莊申《隋唐繪畫》，收入譚旦冏編《中華藝術史綱》，民國六十九年台北光復書局出版。

重之極乎上上品之上，無他寄言，故居標第一等。」（參考註 1 內容）

　　在中國繪畫史上顧、陸齊名，有「顧得其神，陸得其骨」的說法。

　　南梁・天監時期（西元 502～519 年）張僧繇採用印度凹凸花新畫法，便用大量色彩暈染，使畫面有立體感覺。張僧繇的凹凸花新畫法，在中國繪畫史上，是在中國畫法中參用外國畫法之始。雖然如此，並不是說他的畫法改變了用墨線的傳統，事實上他對於墨線的運用更有進一步的研究，那就是依照衛夫人的《筆陣圖》，用寫字的筆法來從事繪畫，藉書法的用筆來充實繪畫的墨線。張彥遠稱他：

　　「一點一畫別是一巧，鉤戟利劍森然，又知書畫用筆同矣。」（參考註 3 內容）

　　活動於北齊、北周、隋（西元 550～619 年）的展子虔，善畫人物，寺壁佛畫，湯垕《古今畫鑑》說：

　　「畫人物描法甚細，隨以色暈開。」[24]

　　「描法甚細」，正是說明展子虔的人物畫依紋線描仍舊是春蠶吐絲的游絲描法，「隨以色暈開」，無疑的外來的新技法，這暈色的畫法，更可以表現畫面的主體感。

　　與展子虔同一時期畫家，孫尚子善畫鬼神，寺壁佛畫，在用筆方面，開創了一種新的面貌，以游絲描作為基礎加以變化，筆法趨向自由運用，線描筆法採取戰筆。

　　人物畫發展到初唐（西元 618～712 年）在用筆的筆法上，大多仍保持細筆

24：同註二十一所揭書，頁十三。

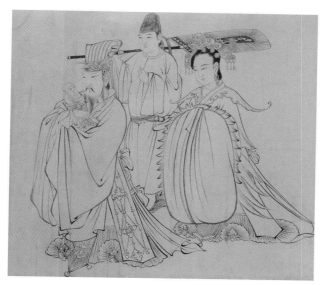

古圖 8　吳道子　送子天王圖卷　部分　網路

中鋒的游絲描。直到唐玄宗開元天寶年間（西元 713～755 年）吳道子（道玄）行筆磊落，出現「蓴菜條」式的筆法，這種首尾細、中間粗的線描，行筆速度也較快，所畫人物有一種飄逸的動感。[25]

　　中國人物畫繼承先秦、兩漢、帛畫、壁畫、石刻線描筆法，在用筆上雖然是細如游絲，卻是健勁有力，簡煉而又準確的刻畫人物形象與神情。

　　魏晉南北朝以迄隋唐，人物畫的筆法經過多次錘煉，保存了簡潔流暢的特色，在行筆中又賦予輕重起伏的變化，由於筆法的演變，人物畫的技法又進入一個新境界。

25：蓴菜，《古今圖書集成》引李時珍曰：「蓴字本作蒓從純，純乃絲名，甚莖似之故也。」引韓保昇曰：「蓴似鳧葵浮在水上，采莖堪噉，花黃白色，子紫色，三月至八月莖細如釵股黃赤色，短長隨水深淺名為絲蓴。」所謂蓴菜條當指蓴菜之細莖而言。

肆 「曹衣出水」和「吳帶當風」

「曹衣出水」和「吳帶當風」是中國人物畫線描的兩個重要典型，由於畫史記載不一，對這兩個典型的創始者有不同的說法，分別敘述於後：

一、「曹衣出水」

「曹衣出水」的特徵，是人物衣紋重疊緊皺貼身，所謂「稠疊緊皺」好似穿著衣服自水中出現，衣服經過水浸濕透，必然是緊貼身體，形成「稠疊緊皺」的現象，因此充份顯現人體的體態。

這種顯現人體的風格，是受到早期輸入中國的佛畫影響，佛畫來自西域大月氏（犍陀羅）[26]，犍陀羅美術深受印度希臘的影響[27]。

「曹衣出水」的風格既來自西域佛畫，中國畫家最早接觸佛畫是曹不興（弗興），《古今畫鑑》的作者湯垕便認為「曹衣出水」是指曹不興的畫風，因為天竺僧康僧會到建康設像行道，曹不興見到西國佛像曾經摹寫過，自然也接受過西域佛畫風格，不過曹不興的畫蹟沒有傳流下來，連五世紀的謝赫也沒有見到曹不興的佛畫，後人又何能據以為「曹衣出水」係曹不興之畫風。

北齊（西元 550～577 年）曹仲達，為曹國人[28]，工梵像，曹仲達既是善於畫佛像又是西域人，郭若虛在《圖畫見聞志》上說：

「仲達見北齊之朝，距唐不遠，道子顯開元之後，繪像仍有，證近代之師

26：犍陀羅，《法顯佛國傳》作犍陀衛國，《大唐西域》記作犍馱羅，《慧超往五天竺國傳》作犍陀羅，《魏書西域傳》作乾陀，又有作乾陀衛或健陀越者，皆梵語 Gond Hara 譯意，Ganda 香也，故《唐高僧傳》卷一作香行國，《慧苑一切經音譯》作香遍國，其他尚有作香風國或香潔國。參見註十九所揭書，頁八八－八九。

27：犍陀羅美術：犍陀羅即指阿富汗南部及北印度境之印度河上流地區而言，當紀元四世紀初葉，亞力山大東征印度犍陀羅便為希臘文化和印度文化交聚點。當迦膩色迦王全盛時，即大量輸入希臘藝術文化，並把希臘藝術和印度藝術揉成另一派，即世所謂犍陀羅藝術，或稱為希臘佛教藝術，所以在佛教雕刻繪畫方面都能溶匯希臘羅馬印度三種精神，自成一新體系。參見註十九所揭書，頁三一。

承，合當時之體範，況唐室以上未立曹、吳……」[29]。

　　郭若虛認為「曹衣出水」應該是指北齊曹仲達而言的，此一問題多年以來均有不同說詞，近年莊申先生撰《中國人物畫起源》一文中有其超然看法：

　　「南北朝時，佛教盛行全中國，印度犍陀羅式的美術影響於中國佛教畫甚鉅為理由，而將此一新穎特殊的畫風，歸諸本為曹國人的曹仲達之名下，自無不可，但在另一方面，三國時代的曹不興，卻也是因受了犍陀羅美術的影響，而才從事於佛畫的創作的……由此看來，如把「曹衣出水」的特有風格加諸曹不興之身，似乎也是不無道理的，因為他的佛畫，本是純由摹倣印度原畫而來的，因此在沒有新的文獻足可證明這個特殊風格，確實應該歸諸二曹之間的任何一人以前，似乎不應遽斷「出水」屬於何人。」[30]

二、「吳帶當風」

　　「吳帶當風」是唐代吳道子的畫風，它的特徵是：筆法圓轉飄舉，有衣帶臨風飛揚的感覺。吳道子何以能夠使畫面線描飄然物外而具有動態感，大約基於以下因素：

一、具有良好書法基礎

　　日本人金原省吾著《唐宋之繪畫》謂：

28：曹國之地理位置，在今阿母河及錫爾河流域，曹為「昭武九姓」之一，九姓者：康、安、曹、石、米、何、史、火尋、戊地等，因先世常居祁連山昭武城，故支庶分王，仍以昭武為姓示不忘本。參閱勞幹編著《本國史》（二），頁一五八，民國四十四年勝利出版公司出版。

29：同註九所揭書，頁六〇、六一。

30：參閱莊申著《中國人物畫的起源》，見大陸雜誌。

「道子少孤貧，始學書，師張旭與賀知章，筆蹟雄勁，以不如意，乃專習畫，然其畫之特色，於最初之習書有重大理由。」[31]

二、具有深厚線描功力：

元代湯垕《古今畫鑑》謂：

「吳道子筆法超妙，為百代畫聖，早年行筆差細，中年行筆磊落，揮霍如蓴菜條。」[32]

三、由於繪製壁畫，促成改變風格，行筆豪放。

杜學知先生著《繪畫原始》謂：

「吳道子用筆乃至完成游絲描乃至鐵線描為基礎，因連續從事寺院壁畫製作，筆法遂有少許變化，自細潤連綿，進而表現飛揚躍動，略見豐滿與勁健的氣勢。」[33]

吳道子飛揚健勁的筆法的基礎是游絲描，也就是魏晉以至南北朝傳統的線描筆法衍變而成一種墨縱橫的風格，這種行筆磊落的風格，可以藉線條表達畫意，故吳道子繪製壁畫往往只以墨縱為之。

唐（西元約 760 年前後）朱景玄撰《唐朝名畫錄》謂：

「景玄每觀吳生畫，不以裝背為妙，但施筆絕縱，皆磊落逸勢，又數處圖壁，只以墨縱為之，近代莫能加其綵繪。」[34]

「只以墨縱為之」，就是後世所謂的「白描」，「白描」的意義杜學知先生在《繪畫原始》中有較詳盡的說明：

31：同註五所揭書，頁一〇〇。
32：同註二十一所揭書，頁十四。
33：見杜學知著《繪畫原始》，頁一七三，轉引日人小林太市郎氏語，台南學林出版社出版。
34：《唐朝名畫錄》，見《美術叢書》二集六輯，台北藝文印書館印行。

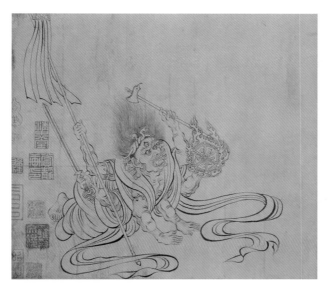

古圖 9　吳道子　送子天王圖卷　部分　網路

　　「中國畫有白描，完全以線條鉤勒成畫，不加色彩，所謂道勁圓轉，掃去
粉黛者，正是線條兼具結構與裝飾的效果，線條既色含了色彩，便不再要彩
色的裝飾，所以中國畫最重白描……一般人認為中國畫的白描，等於西洋畫
的素描，實是一大錯誤，因為素描只是畫前對物形的捕捉，至多相當於中國
畫的粉本，尚未及繪畫完成之本身，故嚴格的說，不能謂之畫，而白描不然，
它是已完成的繪畫，它雖只用線條，然線條可以表現繪畫所有一切的效果。
至於線條本身道勁圓轉的意趣，又往往是色彩所不能表達的。」[35]

　　吳道子只「以墨縱為之」的白描壁畫，已經不易見到，據傳吳道子有《送
子天王圖卷》原藏於清宮，此圖係白描人物長卷，於民國十三年（西元 1924
年）間，流入日本，其經過情形如此：

35：同註三十三所揭書，頁一七二。

「北平海王村公園中，開設一家店舖叫延光室，專售清室所藏書畫影本或照片，這店是滿州人佟某所辦，其人乃溥儀的師傅陳寶琛門人，在溥儀離宮前他曾陸續向清室借攝許多珍品，在畫的方面有唐代吳道子《送子天王圖卷》，宋代李公麟《五馬圖》，元代趙孟頫《鵲華秋色圖》，唐代王維《雪溪圖》，宋徽宗《臨古十七家畫卷》……迨國立北平故宮博物院成立僅存趙卷、吳卷和李卷，不久便出現於日本影印的《支那名畫寶鑑》，而附有日人某某收藏字樣了。」[36]

這一故事的真相如何，不擬在本文中討論，《送子天王圖卷》曾被編入《支那名畫寶鑑》，近年在台灣又經重印，改稱為《唐宋元明名畫大觀續足本》，《送子天王圖》列為續足本上冊之第十五圖，《送子天王圖卷》是否吳道子真蹟，伍蠡甫有所說明：

「留心藝術的人卻不妨就今世之所謂吳筆者，考察其風格、筆墨、法度，苟有合於自來關於吳畫的記敘，便應減少一般對它的懷疑。因此這《送子天王圖卷》的真贗、好壞，也似乎可以據此論斷了……吳氏的線條兩端較細，中間較粗，好像蓴菜葉（應為蓴菜條，蓴菜葉似蒓葵，參閱註25）的形狀，為了表出這一形狀，他的運筆因而須有用力與速度雙方的變化，每一線條的中間，用力多，速度減，兩端用力少，速度增，如此畫去，其狀自若蓴菜葉（應為蓴菜條）。用這樣的線條來寫形象，從而表出的意境，是富於生趣的，活潑的，而不會刻劃板滯……關於這一特徵，《送子天王圖卷》的每一筆，都可證實。其次，史稱吳氏運筆也曾經過變化，早年差細（按即用力與速度比較平勻），中年以後，才打破停勻，遒勁圓轉，如蓴菜條。據此，這一畫卷倘是吳氏真蹟的話，其造作的年代也約略可定了。復次，吳氏的衣紋，也有特

36：伍蠡甫著《中國的古畫在日本》，同註四所揭書，頁一一二。

徵，為了配合這生動的筆墨（亦即這筆墨必然的產物），衣帶多作飄舉之勢。它們在空中滑翔，蜿蜒，而奏出音節，所以相傳又有「吳帶當風」之說，以與「曹衣出水」相對峙。……如今參照《送子天王圖卷》的衣紋，也都與上述相合，更次，就吳氏人物的姿態說，復有個別的與集體的雙方之呼應。猶如他的蓴菜條似的線條之不住在求變動與新穎，他的每一人物的姿勢對於每一羣的動向，也各有其一部份的貢獻，其中有的是順適羣的，有的特意相反，而適足以顯化或助成這羣的動向的，像這番苦心，也可以從《送子天王圖卷》中約略看出。」[37]

這卷《送子天王圖》，對吳道子的筆法及風格特徵均有適切的表現，既便這一畫卷係爲後人所摹倣者，站在研究人物畫筆法上，也是一卷值得重視的研究對象。

37：同註三十六。

伍 十八種描法

　　晚近藝術史家，每言及中國人物畫技法，其討論目標多爲人物衣紋筆法，所引述文獻是明（西元 1643 年）汪砢玉撰《珊瑚網》、《古今描法一十八》等，汪砢玉撰《珊瑚網》的十八描法是：

「高古游絲描：十分尖筆，如曹衣文。

琴弦描：如周舉類。

鐵線描：如張叔厚。

行雲流水描。

馬蝗描：馬和之、顧興裔類，一名蘭葉描。

釘頭鼠尾描：武洞清。

混描：人多描。

撅頭描：禿筆也，馬遠、夏圭。

曹衣描：魏、曹不興。

折蘆描：梁楷，尖筆細長撇捺也。

橄欖描：江西，顏輝也。

棗核描：尖大筆也。

柳葉描：似吳道子觀音筆。

竹葉描：筆肥短撇捺。

戰筆水紋描

38：《珊瑚網》，明、汪砢玉撰，見《適園叢書》第八集，烏程張氏刊本。汪砢玉字玉水，徽州人寄籍嘉興，崇禎中官，山東鹽運使判官。

減筆：馬遠、梁楷之類。

柴筆描：麤大減筆也。

蚯蚓描」[38]

汪氏《珊瑚網》共爲四十八卷，《法書題跋》二十四卷，《名畫題跋》二十四卷，《名畫題跋》之後又有附錄分爲《畫繼》、《畫據》、《畫法》。《古今描法一十八》等即載於《畫法》之中。

此一《十八描法》就文字表面看，對每一描法釋義似覺不夠完整，好像有遺漏字句，就內容看，在《十八描法》中存有疏誤多處，例如：畫史並無周舉其人，曹不興並非魏人，顏輝也非江西人等等。

汪氏《珊瑚網》成書於明崇禎十六年（西元 1643 年）迄今三百餘年，其間經《式古堂書畫彙考》、《芥子園畫譜》（第四集人物）、《美術叢書》、《畫法要錄》、《畫論類編》等畫學著錄所轉載，故《珊瑚網》爲留意畫史者所熟知，其謬誤遺漏首先在《四庫全書提要》中指出：

「《畫跋》之後附以《畫繼》畫評之類，皆雜錄舊文，掛一漏萬，枝指駢拇」[39]

《美術叢書》編者鄧實，將《畫繼》、《畫據》、《畫法》三編附錄編入《美術叢書》二集一輯，在編後記中說：

「余篋中藏有舊鈔本，明、汪砢玉《珊瑚網》，郁逢慶《書畫題跋記》二書，以世無刊本久思付印，祇以卷帙繁重，先刊郁氏書，而汪書遲之未果，今先錄此《畫繼》、《畫據》、《畫法》三種本編錄卷末，似可單行也，汪

39：《四庫全書提要》，卷六三，子部一五，藝術類二，頁十、十一，遼海叢書社排印本。

氏書自明至今，皆藉傳寫流傳，故譌字不尠，余復借得芙川張氏味經書屋舊
藏本對勘是正數十字，其有明知其誤，無可比校者，姑仍之，鄧實記。」[40]

余紹宋撰《書畫書錄題解》說：

「《畫繼》、《畫法》半屬偽籍，且雜亂無次，殊不足存，《四庫》亦已
言之矣。」[41]

據此，可知《古今描法一十八》等，並非《珊瑚網》作者汪砢玉所創立，
係「轉錄舊文」，是故《珊瑚網》成書（明崇禎十六年）之前，必將另有《古
今描法》文獻以供《珊瑚網》作者鈔錄徵引。

明代萬曆年間（西元 1573～1620 年）周履靖撰《天形道貌畫人物論》，其
中曾述及衣紋描法：

「衣紋描法更有十八種：一曰、高古游絲描，用十分尖筆如曹衣紋。二曰、
如，周舉，琴弦紋描。三曰、如，張叔厚，鐵線描。四曰、如，行雲流水描。
五曰、馬和之、顧興裔之類，馬蝗描。六曰、武洞清，釘頭鼠尾描。七曰、
人多混描。八曰、如馬遠、夏圭用禿筆橛頭釘描。九曰、曹衣描即，魏、曹
不興也。十曰、如梁楷，尖筆細長撇捺折蘆描。十一曰、吳道子，柳葉描。
十二曰、用筆微短，如竹葉描。十三曰、戰筆水紋描。十四曰、馬遠、梁楷
之類減筆描。十五曰、麤大減筆枯柴描。十六曰、蚯蚓描。十七曰、江西、
顏輝，橄欖描。十八曰、吳道子觀音棗核描。」[42]

周履靖撰《天形道貌畫人物論》，所列舉的十八描法，與汪砢玉《珊瑚網》
《古今描法一十八》等相比較，除描法排列次序自第十一描法以後，兩書有
所不同之外（見表 1），各描法釋義大同小異，謬誤之處亦相同，如果《天

40：參閱《美術叢書》二集一輯，頁二五〇，台北藝文印書館印行。

41：余紹宋撰《書畫書錄題解》卷六，頁三〇一-三一一，台北中華書局印行。

42：《天形道貌》，明，周履靖撰，見《夷門廣牘》，民國二十九年上海商務印書館，據明萬
曆本景印。周履靖，字逸之，嘉興人，好金石，工篆隸章草，晉魏行楷，專力為古文詩詞，
自號梅顛道人，著有《夷門廣牘》、《梅塢貽瓊》、《梅顛選稿》。

形道貌》不是出自後人偽託者，周氏《天形道貌之十八描法》自當早於汪氏《珊瑚網》，然而《珊瑚網》作者於編寫《十八描法》時，如果引用《天形道貌》資料亦並非不可能。

據《天形道貌》所謂：「衣紋描法更有十八種」，度其語意，此《十八描法》似乎亦非周履靖所創立，可能另有所依據，俞崑編著《中國畫論類編》謂：

「《天形道貌》一書有《夷門廣牘》本，《叢書集成》本 … 內容係雜鈔成說，並無發明，明人著作多犯此病。」[43]

彙成《十八描法》始於何時何人？文獻不足難以遽定，周氏《天形道貌》與汪氏《珊瑚網》，對《十八描法》雖非始創，然而對人物畫筆法之研究卻提供研究綱領，循此一綱領進行探討中國傳統人物畫筆法，亦可收事半功倍之效。

入清（西元 1644 年）以後研究人物描法者有：清、乾隆間迮朗撰《繪事雕虫》，清嘉慶、道光間鄭績撰《夢幻居畫學簡明》，清光緒間《點石齋叢畫》，

43：參閱俞崑編著《中國畫論類編》，第四論，頁九七，民國六十九年台北華正書局出版。

迮朗字卍川，吳江人，乾隆己酉（西元 1789 年）順天舉人，工詩古文辭，初在京師以工筆山水名動公卿間，歸里後則多寫意花卉，著有《繪事瑣言》，《三萬六千頃湖中畫船錄》行世。

清、鄭績撰《夢幻居畫學簡明》，見俞崑編著《中國畫論類編》，第四編，頁五七〇，台北華正書局出版。

鄭績字紀常，新會人，生於清、嘉慶道光年間，知醫能詩，善畫人物，兼寫山水，著有《畫論》二卷。

《點石齋叢畫》，不著編人，清，光緒十一年，上海點石齋出版，共五冊，《十八描法》刊第二冊中輯《人物》卷三，頁一〇二－一一九。台北蕭健加重編，中華書畫出版社出版。

黃澤繪撰《古佛畫譜》，民國十三年（西元 1924 年）上海中華書局出版。

黃澤字語臬，蜀人，弱冠從戎擢軍職，旋棄法隱於吏治釐政鑛務，善寫佛容，繪《古佛畫譜》行世，卷首有各種描法說明，計有描法二十種。

馬駘編繪《人物畫範》，民國十七年（西元 1928 年）上海世界書局出版。

馬駘字企周，號邛池漁父，西昌人、山水、花鳥、人物、走獸，靡不精絕。

《中國畫基本繪法》，民國五十五年（西元 1966 年）高雄大眾書局發行，作者學文不知何許人，全書分四章，《十八描法》刊於第四章。

民國以後有黃澤撰《古佛畫譜》，馬駘撰《人物畫範》，學文編《中國畫基本繪法》及德國人卜瑞森（Fritz Van Briessen）著《繪畫用筆技法》（The Way of The Brush）。此外尚有鄒代中《繪事指蒙》，也有人物衣紋描法註語與《珊瑚網》同，可惜未得寓目。[44]

卜瑞森（Fritz Van Briessen）依據 Both Benjamin March（In Some Technical Terms of Chinese Painting）及 日 本 Taki Ken（In His Book Of Illustrations Called Gasan）資料，將《十八描法》中馬蝗描又名蘭葉描分別獨立，而成為十九種描法。[45]

《夢幻居畫學簡間》所列僅十二種描法，遺漏六種描法未列，而又於《論工筆》一章內謂：「衣紋用筆有流雲、拆釵、旋韭、淡描、釘頭鼠尾等法」前後殊不一致。[46]

《古佛畫譜》，亦將馬蝗描及蘭葉描分立，又增加帶魚描、折帶描、禿筆描，更謂：「蘭葉描又名釘頭鼠尾描，枯柴描又名橛頭描」議論獨特。

現以《天形道貌》、《珊瑚網》、《繪事雕虫》、《夢幻居畫學簡明》、《點石齋叢畫》、《古佛畫譜》、《人物畫範》、《中國畫基本繪法》，所列十八描法之次序，排列先後各有不同，茲列表（如表格 1 與表格 2）說明如後：

44：清，迮朗撰《繪事雕虫》，見余紹宋《畫法要錄》二編卷二，頁六，台北中華書局印行。

45：Frite Van Briesseh : The Way of The Brush, Butland Vermont: Charles E. Tuttle Companr :Tokyo Japan

46：《夢幻居畫學簡明》除於《論工筆》一章內舉出衣紋用筆有流雲、有折釵、有旋韭、有挼描、有釘頭鼠尾等五法，又於《論肖品》一章謂：「人物衣褶要柔中生剛⋯凡十八法，其略曰：高古琴絃紋，游絲紋，鐵線紋，顫筆水紋，撅頭釘紋，尖筆細長撇捺折蘆紋，蘭葉紋，竹葉紋，枯柴紋，蚯蚓紋，行雲流水紋，釘頭鼠尾紋，」實際只舉出十二法而已。

表格 1　描法順序

描法順序	明萬曆間，周履靖撰《天形道貌》。	明崇禎十六年，汪砢玉撰《珊瑚網》。	清乾隆間，迮朗撰《繪事雕虫》。	清嘉慶道光間，鄭績撰《夢幻居畫學簡明》。
1	高古游絲描	高古游絲描	曹衣描	流雲法
2	琴弦描	琴弦描	游絲描	折釵法
3	鐵線描	鐵線描	琴弦描	旋韮法
4	行雲流水描	行雲流水描	鐵線描	淡描法
5	馬蝗描	馬蝗描	行雲流水描	釘頭鼠尾法
6	釘頭鼠尾描	釘頭鼠尾描	蘭葉描	高古琴弦紋
7	混描	混描	釘頭鼠尾描	游絲紋
8	撅頭釘描	撅頭描	混描	鐵線紋
9	曹衣描	曹衣描	橛頭描	顫筆水紋
10	折蘆描	折蘆描	折蘆描	撅頭釘紋
11	柳葉描	橄欖描	橄欖描	折蘆紋
12	竹葉描	棗核描	棗核描	蘭葉紋
13	戰筆水紋描	柳葉描	柳葉描	竹葉紋
14	減筆描	竹葉描	竹葉描	枯柴紋
15	枯柴描	戰筆水紋描	減筆描	蚯蚓紋
16	蚯蚓描	減筆描	戰筆水紋描	行雲流水紋
17	橄欖描	柴筆描	柴筆描	
18	棗核描	蚯蚓描	蚯蚓描	

表格 2　描法順序

描法順序	清光緒十一年出版《點石齋叢畫》。	民國十三年黃澤撰《古佛畫譜》。	民國十八年，馬駘撰《人物畫範》。	民國五十五年再版，學文撰《中國畫基本繪法》。
1	高古游絲描	鐵線描	高古游絲描	高古游絲描
2	竹葉描	行雲流水描	鐵線描	琴弦描
3	戰筆水紋描	蚯蚓描	琴弦描	鐵線描
4	蚯蚓描	曹衣描	行雲流水描	行雲流水描
5	橄欖描	游絲描	馬蝗描	馬蝗描
6	減筆描	琴弦描	釘頭鼠尾描	釘頭鼠尾描
7	枯柴描	戰筆描	混描	混描描
8	琴弦描	馬蝗描	撅頭釘描	撅頭描
9	鐵線描	棗核描	曹衣描	曹衣描
10	行雲流水描	柳葉描	折蘆描	折蘆描
11	馬蝗描	蘭葉描（釘頭鼠尾描）	柳葉描	橄欖描
12	釘頭鼠尾描	竹葉描	竹葉描	棗核描
13	混描	折蘆描	戰筆水紋描	柳葉描
14	撅頭釘描	橄欖描	減筆描	竹葉描
15	曹衣描	枯柴描（撅頭描）	蚯蚓描	戰筆水紋描
16	折蘆描	帶魚描	枯柴描	減筆描
17	柳葉描	折帶描	橄欖描	亂柴描

18	棗核描	禿筆描	棗核描	蚯蚓描
19		減筆描		
20		混描		

陸

描法各論

就現有資料（如表格 1 與表格 2）對《十八描法》釋義不一，《夢幻居畫學簡明》及《古佛畫譜》所列描法名稱，亦多有不同之處，茲將各描法釋義相近者合併討論，作以下之處理：

《夢幻居畫學簡明》《論工筆》中所謂：

流雲法並入行雲流水描討論。

折釵法並入枯柴描討論。

旋韭法並及淡描法均並入馬蝗描（即蘭葉描）討論。

釘頭鼠尾法並入釘頭鼠尾描討論。

《古佛畫譜》中所謂：

帶魚描並入蚯蚓描討論。

折帶描並入折蘆描討論。

禿筆描並入橛頭釘描討論。

依照表格 1 與表格 2 所列描法，以《天形道貌》描法次序先後逐法討論如後：

一、高古游絲描

先將現有資料列表（如表格 3）說明如後：

表格 3　《高古游絲描》釋義

文獻資料	《高古游絲描》釋義
《天形道貌》	一曰高古游絲描，用十分尖筆如曹衣紋。
《珊瑚網》	高古游絲描，十分尖筆如曹衣紋。
《繪事雕虫》	游絲描者，筆尖遒勁，宛若曹衣，最高古也。
《夢幻居畫學簡明》	游絲紋（無釋義）
《點石齋叢畫》	高古游絲描，用十分尖筆，如曹衣紋，鍊筆撇納（捺），衣紋蒼老緊牢，古人多描。（如圖一）

《古佛畫譜》	遊絲描，又名高古遊絲描，用細尖筆或鬚眉筆法如曹衣描，下筆要蒼秀，古人多用之，細若遊絲又稱高古遊絲描。
《人物畫範》	高古游絲描畫法，用十分尖毫，如曹衣紋，鍊筆撇納（捺），衣摺蒼老緊牢，古人多爲之，最宜以淡墨作白描，頗多情趣。（如圖二）
《中國畫基本繪法》	高古游絲描，這是顧愷之《女史箴圖》上的衣紋，又稱「春蠶吐絲」，是用尖細的描筆流利的描出來，不作波磔，不存或輕或重的變化，好春蠶絲一般順勢伸展，勢盡自迴，這方法所表現的衣料，一看就知道是十分柔和的綢緞料子。

依照表3，對高古游絲描釋義綜合解釋如下：

高古游絲描是細筆中鋒線描，以精練筆法，運筆時不作波磔，順勢伸展，勢盡自迴。顧愷之作《女史箴圖卷》的衣紋筆法即是高古游絲描，有「春蠶吐絲」之稱。

高古游絲描，從東晉經過南北朝到隋唐（西元四世紀到七世紀）中國人物畫的線描，大約不出細筆中鋒（高古游絲描或鐵線描）的範圍，雖然隋朝孫尙子曾經使用戰筆，但是他的基本線型仍屬細筆中鋒，只是行筆時加以顫動而已。

歷代名家中善於高古游絲描的很多，見於著錄者有：

趙肯鵒《洞天清祿集》：

「孫太古蜀人，多用游絲筆作人物，而失之軟弱，出伯時下，然衣褶宛轉曲畫，過於李。」[47]

47：宋、趙希鵠：《洞天清祿集》，見俞崑《中國畫論類編》，頁四七〇，台北華正書局出版。

方薰《山靜居論畫》：

「衣褶紋如吳生之蘭葉紋，衛洽之顫筆，周昉之鐵線，李龍眠之游絲，各極其致。」[48]

「唐、張萱《漢宮圖》，筆極工細綿密，臺殿房廊曲折滿幅，界畫精巧，泊若鬼工，圖中仕女燃燈，熏籠，合樂，疊衣，謌舞之類，各極其態，衣褶作游絲紋。」[49]

「趙松雪《倦繡圖》仕女作欠伸狀，豐容盛鬋，全法周昉，衣描游絲紋。」[50]

二、琴弦描

先將現有資料列表（如表格 4）說明如後：

表格 4 《琴弦描》釋義

文獻資料	《琴弦描》釋義
《天形道貌》	二日如周舉琴弦描
《珊瑚網》	琴弦描如周舉類
《繪事雕虫》	琴弦描者，行筆如蓴，直而朗潤，周舉所造也。
《夢幻居畫學簡明》	高古琴弦紋（無釋義）
《點石齋叢畫》	琴弦描用正鋒，腕中無怒降，要心手相應，如琴弦亂不斷。（如圖三）

48：《山靜居論畫》，清、方薰撰，見《美術叢書》三集三輯，頁一五〇～一五一，台北藝文印書館印行。

49：同註四十八所揭書，頁一五二。

50：同註四十八所揭書，頁一五三。

《古佛畫譜》	琴弦描用筆正鋒，須心氣和平，如琴弦之遒勁而不亂不撓。
《人物畫範》	琴弦描畫法，用筆以正鋒，腕中無怒降，須一氣到底，心手相應如琴弦然，亂而不斷，即書法之一筆書也。（如圖四）
《中國畫基本繪法》	這是唐朝周昉的描法，周昉畫的是唐朝盛期的貴族婦女，他們的衣裝是窄袖長裙肩搭肩巾，這服裝做成有如琴弦一般長而平行的線幾條同一方向伸去，描線細勁，不作輕重波磔，表現的衣料也是綢緞。

依照表格4，對琴弦描釋義綜合解釋如下：

琴弦描是用正鋒，也就是中鋒，和游絲描一樣不作輕重波磔的線描，所謂「腕中無怒降」是指力平勻，此一線描與高古游絲描所不同者，線細而勁直，游絲「勢盡自迴」，琴弦描則如緊張之琴弦「直而朗潤」。

其次要討論的是《天形道貌》《珊瑚網》及《繪事雕蟲》，認爲周舉是琴弦描的代表畫家。果如此，周舉必亦爲善長人物畫家，但不見於畫史著錄，周舉爲何許人？無所記載，可能有誤，暫存疑。

《中國畫基本繪法》謂：「琴弦描是周昉的描法」，周昉的畫蹟存世不多，如果從敦煌壁畫中尋找唐代供養人像中，不難看到一些琴弦描的實例，如第二百十四窟女供養像即是。[51]

此外近年來所發現唐墓壁畫如永泰公主墓及李賢墓壁畫中，也不乏使用琴

51：參閱張大千《大風堂臨橅敦煌壁畫第二集》：第二十八圖：第二百十四窟女供養像，台北藝文印書館印行。

古圖 10　張大千臨摹敦煌壁畫中供養人

古圖 11　仿唐周昉紈扇仕女冊頁　部分　吳文彬繪

弦描實例。新疆出土的唐代絹畫之中，有相當完整的仕女畫，裙子所用的線描就是幾條垂直的平行線恰以緊張的琴弦，[52] 足資參考。

三、鐵線描

先將現有資料列表（如表格 5）說明如後：

表格 5　《鐵線描》釋義

文獻資料	《鐵線描》釋義
《天形道貌》	三日如張叔厚鐵線描
《珊瑚網》	鐵線描如張叔厚。
《繪事雕虫》	鐵線描者如作古篆，始於叔厚也。

52：新疆出土的唐代絹畫，參閱《雄獅美術》一二〇期：新疆出土文物：仕女圖。台北雄獅美術於一九八二年二月出版。

《夢幻居畫學簡明》	鐵線紋（無釋義）
《點石齋叢畫》	鐵線描作正鋒長點如以錐鏤石面，書法謂先楷而後草，畫亦然。（如圖五）
《古佛畫譜》	鐵線描用筆之正鋒，細長堅挺，如以錐鏤石面，起迄如截，不得率意爲之，頗似作書之有楷法。
《人物畫範》	鐵線描畫法，用正鋒下筆，直瘦勁，如錐鏤石面，古稱爲書中之楷，又若畫山水之披麻皴爲學者之初步階級。（如圖六）
《中國畫基本繪法》	這是唐初尉遲乙僧用的描法，尉遲乙僧是于闐王子，在唐朝作宿衛將軍。他的畫是在于闐學成，在長安大受歡迎，聲價與閻立德、閻立本相並。畫出來的衣摺，像是用鐵線屈成，或形容爲「屈鐵盤絲」，五代、貫休多用此法，線條粗而硬，明朝陳洪綬亦喜用此法。

依照表格 5，對鐵線描釋義綜合解釋如下：

鐵線描也是使用中鋒的線描，不作輕重波磔，用筆緊勁如「屈鐵盤絲」，堅遒有力，與高古游絲描所不同者，筆法勁健，柔中帶剛，如錐鏤石面，而高古游絲描較宛轉迴旋。

《天形道貌》及《珊瑚網》舉張叔厚爲鐵線描代表畫家。《繪事雕虫》更進一步指張叔厚爲鐵線之創始者，值得商榷。

張叔厚名張渥，《故宮名畫三百種》有張渥《瑤池仙慶圖》，並刊有小傳：

「張渥，杭人（一作淮南人）（西元十二世紀至十四世紀），字叔厚，自號貞期生，博學明經，累舉不得志於有司，遂放意詩草，工寫人物，白描法李龍眠，有貞期生稿。」[53]

53：參閱故宮博物院出版：《故宮名畫三百種》第四冊。

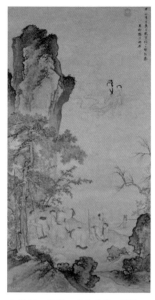

古圖 12　張渥　瑤池仙慶　網路

　　張叔厚白描人物是學自李龍眠，其白描人物似乎並未超乎李龍眠之上，如再指張叔厚爲鐵線描之創始人，便是值得商榷。鐵線描的創始者爲何人？張彥遠《歷代名畫記》有云：

　　「尉遲乙僧，于闐國人，父跋質那，乙僧初授宿衛官，襲封郡公，善畫外國及佛像，時以跋質那爲大尉遲，乙僧爲小尉遲，畫外國及菩薩，小則用筆緊勁如屈鐵盤絲，大則灑落有氣聚。」[54]

　　尉遲乙僧的屈鐵盤絲的筆法，也就是日後的鐵線描。鐵線描在人物畫家中最爲常用描法之一。《東圖玄覽編》記載：

　　「吳道子《班姬題扇》……衣折鐵線兼折技。」[55]

　　「韓幹《十六馬》：牧馬長幼三人……衣折則鐵線兼折枝。」[56]

　　「貫休絹寫《渡海羅漢》，衣折鐵線兼玉箸。」[57]

　　「李伯時《九歌》白描長三丈餘高一尺五寸餘，紙墨精妙如新，衣折用鐵線描。」[58]

　　「李伯時《蓮社圖》……人物長逕二寸，衣折鐵線描。」

　　「龍眠《二妹圖》……鐵線描。」[59]

　　「龍眠《醉歸圖》……衣折鐵線兼行雲流水。」[60]

54：同註三。
55：《東圖玄覽編》，明，詹景鳳撰，見《美術叢書》五集一輯，頁一九〇，台北藝文印書館印行。
56：同註五十五所揭書，頁一六二。
57：同註五十五所揭書，頁一九一。
58：同註五十五所揭書，頁一二三。
59：同註五十五所揭書，頁四七及頁一二三。
60：同註五十五所揭書，頁一二三。

「《文皇幸蜀圖》一橫幅……與予所見汪司馬家趙千里本同，但千里筆麗是著意染寫，此用中鋒行筆如鐵線。」[61]

「金人黃舜華人物一卷為《放鷹圖》……重著色，衣折鐵線描。」[62]

方薰《山靜居論畫》：

「劉松年《李沉瓜浮圖》，筆如屈鐵絲。」[63]

吳其貞《書畫記》：

「張萱士女《鼓琴圖》絹畫一卷，絹質雖薜剝精彩尚佳，一士女對坐，又一士女執杯，側面旁坐，蓋正反側三面相也，旁又二侍女執杯盤，一執琴弦，共五人身長五六寸衣摺皆鐵線紋筆法。」[64]

「周文矩《文會圖》大絹畫一幅，絹素甚是剝落，精彩猶存，畫一株夾葉垂柳，微風蕩蕩，青翠陰陰，有十八士人雅集……衣褶蓋作鐵線紋。」[65]

鐵線描在中國人物畫筆法中視為基礎筆法之一，與高古游絲描同為細筆中鋒線描。

四、行雲流水描

先將現有資料列表（如表格6）說明如後：

表格6 《行雲流水描》釋義

文獻資料	《行雲流水描》釋義
《天形道貌》	四曰如行雲流水描（無釋義）。

61：同註五十五所揭書，頁四。
62：同註五十五所揭書，頁五一。
63：同註四十八所揭書，頁一五二。
64：吳其貞《書畫記》（西元1653～1677年），頁四九，台北文史哲出版社出版。
65：同註六十四所揭書，頁一○七。

《珊瑚網》	行雲流水描（無釋義）。
《繪事雕虫》	行雲流水描者，活潑飛動，伯時之妙也。
《夢幻居畫學簡明》	流雲法，如雲在空中，旋轉流行也，用筆長韌，行筆宜圓，人身屈伸，衣紋飄曳，如浮雲舒捲，故取法之。
《點石齋叢畫》	行雲流水描，正鋒雄毫，而要鍊筆，雲章悄然出溪，水紋油流而如向風。（如圖七）
《古佛畫譜》	行雲流水描，用細筆中鋒，鉤勒如畫，溪水行雲之法，李公麟、丁南羽多用之。
《人物畫範》	行雲流水描畫法，以正鋒雄毫下筆，首尾一氣，衣紋翻折而如雲章，穿插而似流水，疏而不散，密而不亂，風生筆底，出自無心，故用之以畫佛像最爲合宜。（如圖八）
《中國畫基本繪法》	行雲流水描本是吳道子用來畫飛揚的衣帶幡幢等所用的描法，行筆較快而多向橫斜拖曳，顯出隨風飄揚之狀，所謂吳帶當風，便是這一類，可是後來卻專指雲樣衣紋的一種。

依照如表格6，對行雲流水描釋義綜合解釋如下：

行雲流水描，是富於流暢、飄逸，而又有動態感的線描，也是使用中鋒，中國人物畫筆法，在唐朝以前，大多是以中鋒細勁，平勻而古拙的游絲描或鐵線描爲主，吳道子中年以後，筆法趨於毫放，飛揚躍動，在人物畫筆法上是爲一變。

李公麟、武宗元均曾師法吳道子，夏文彥《圖繪寶鑑》云：

「李公麟作畫多不設色，獨用澄心堂紙爲之，惟臨摹古畫用絹素著色，筆法如行雲流水。」[66]

「武宗元，字總元，河南白渡人，官至虞曹員外郎，善丹青，長於道釋，

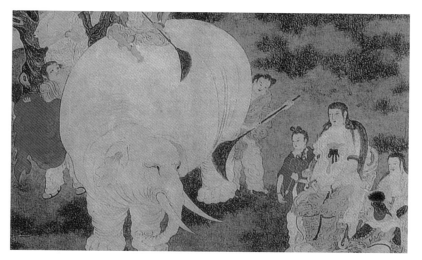

古圖 13　丁雲鵬　掃象圖　局部　網路

造吳生堂奧，行筆如行雲流水，神彩活動，大抵如寫草書，奇作也。」[67]

　　《中國畫基本繪法》說：行雲流水描，後來專指雲樣衣紋，雲樣衣紋，很難用文字描述，在歷代名畫中，晚明清初時期，丁雲鵬在萬曆戊子（西元1588年）所作一幅《掃象圖》就是使用行雲流水描的筆法，畫載《晚明變形主義畫家作品展》：

　　「丁雲鵬《掃象圖》軸，大士坐觀童子掃象，諸天神羅漢環侍。款：萬曆戊子春日之吉，奉佛弟子丁雲鵬敬寫。鈐印一：雲鵬之印。幅上乾隆乙丑嘉平御贊一則。本幅樹石畫法與設色，均受文派之影響，畫極工整精細，衣紋用行雲流水描，筆筆道勁，細若游絲，不論長短均用中鋒一筆畫成，眉鬚毫髮亦絲絲入微。款書方正，起筆多成三角形，書畫皆精，為南羽畫中被接受而公認為代表作風。」[68]

66：《圖繪寶鑑》，元，夏文彥撰，頁三五，台北商務印書館，國學基本叢書。
67：同註六十六所揭書，頁三四。
68：《晚明變形主義畫家作品展》，頁七四，國立故宮博物院印行。

五、馬蝗描（蘭葉描）

先將現有資料列表（如表格7）說明如後：

表格7 《馬蝗描》釋義

文獻資料	《馬蝗描》釋義
《天形道貌》	五日馬和之、顧興裔之類馬蝗描
《珊瑚網》	馬蝗描，馬和之、顧興裔類，一名蘭葉描
《繪事雕虫》	蘭葉描者，撇有頓折，馬、顧專長，亦謂馬蝗描也。
《夢幻居畫學簡明》	蘭葉紋（無釋義）又有旋韭法，旋韭法如韭菜之葉旋成團也，韭菜葉長細而軟，旋迴轉摺（折）取以為法，與流雲同類。但流雲用筆如鶴嘴畫沙，圓轉流行而已，旋韭用筆輕重跌宕，於大圖轉中多少彎曲，如韭菜扁葉悠揚輾轉之狀，類山石皴法之雲頭兼解索也，然解索之彎曲，筆筆層疊交搭，旋韭之彎曲，筆筆分開玲瓏，解索筆多乾瘦。旋韭筆宜肥潤，尤當細辨，李公麟、吳道子每畫之。又有淡描法，所述亦類蘭葉描筆法：淡描法，輕淡描摹也，用筆宜輕，用墨宜淡，兩頭尖而中間大，中間重而兩頭輕，細軟幼緻，一片恬靜嬝娜意態，故寫仕女衣紋，此法為至當。
《點石齋叢畫》	馬蝗描，正鋒用尖筆成圭角如馬蝗繫。（如圖九）
《古佛畫譜》	馬蝗描，用筆正鋒，起筆有圭角如馬蝗。蘭葉描，用細小長鋒筆如畫蘭葉法，所謂釘頭鼠尾螳螂肚是也，又名釘頭鼠尾描。
《人物畫範》	馬蝗描畫法，用正鋒，尖毫，頓挫波折而成圭角，如馬蝗繫然。（如圖十）
《中國畫基本繪法》	馬蝗描又稱蘭葉描，唐，吳道玄最喜用，這描法是落筆頭尾輕，中間重，像畫蘭葉時的行筆，表現衣料是麻布。

依照表格 7，對馬蝗描釋義綜合解釋如下：

馬蝗描又稱爲蘭葉描，中鋒用筆，每筆有輕重起伏頓挫，致每線兩端細而中間粗有如馬蝗繫，此一描法如畫蘭葉、韭菜，有悠揚輾轉之狀，亦即本文第肆章所敘述蓴菜條具相同筆法。

《夢幻居畫學簡明》所謂之蘭葉紋、旋韭法、淡描法，亦爲馬蝗描或蘭葉描之同法異名。

《古佛畫譜》所謂蘭葉描，因蘭葉畫法中，有釘頭鼠尾螳螂肚之說，即認爲蘭葉描與釘頭鼠尾描相同，實則釘頭鼠尾描是以重筆始，輕筆終，並無螳螂肚筆法，是故與蘭葉描不盡相同，釘頭鼠尾描於第六節另作敘述。

馬蝗描之馬蝗又作馬蟥，即水蛭，《古今圖書集成》《禽虫典》引《本草綱目》：

「水蛭一名至掌，一名馬蛭，李時珍曰：方音訛蛭為癡，故俗有水癡之稱，寇宗奭曰：汴人謂大者為馬蟥，腹黃者為馬蟥。」[69]

蘭葉描筆法是吳道子首創，中國人物畫筆法從游絲鐵線描一變而進入了有起伏的線描。南宋、馬和之（西元 1130～1180 年）的作品中經常使用馬蝗描（蘭葉描）筆法，夏文彥《圖繪寶鑑》中說：

「馬和之善畫人物佛像山水，倣吳裝筆法飄逸，務去華藻自成一家。」[70]

卞永譽《式古堂書畫彙考》：

「馬和之《干旄圖》，衣拆作馬蝗描，古法昭燦。」[71]

69：《古今圖書集成》，《禽虫典》，第一九二卷水蛭部。
70：同註六十六所揭書，頁七十二。
71：《式古堂書畫彙考》，清、卞永譽纂輯，見畫卷之四，《干旄圖》為《歷代集冊》第十三幅。民國四十七年，台北正中書局印行。

厲鶚輯《南宋畫院錄》卷三錄有馬和之《學龍眠山莊圖》有二跋：

「馬和之《學龍眠山莊》只此卷一轉筆作馬蝗勾便有出藍之譽，然如糟已成酒，其味不及矣，董其昌。」

「魏晉以前畫家惟貴象形，用為寫圖以資考索，故無烟雲變滅之妙，擅其技者止于筆法見意。余嘗得見《古明堂習禮圖》，《太常彝器圖》，其筆皆有掀轉飄瞥之勢，蓋深忌狀物平扁之患而以筆端鼓舞耳，及荊、關、董、巨一以林麓溪瀨遠近出沒生奇擅勝，於是水墨渲淡為工，而筆法不講矣。又諦觀馬和之《毛詩諸圖》皆本習禮古圖，其謂用伯時法而轉作馬蝗勾者，宗伯抑別有見乎？試參之。六硯齋三筆。」[72]

古圖 14　馬和之　月色秋聲圖　網路

李日華（《六硯齋三筆》作者）顯然是不同意董其昌的論調，馬蝗勾亦即是馬蝗描，勾描字異意同。馬和之傳世畫蹟不多，清宮舊藏《毛詩圖》已藉賞溥傑名義佚出宮禁，台灣故宮博物院收藏馬和之《柳溪春舫圖》、《閒忙圖》兩軸，只《柳溪春舫圖》有名款。

《唐宋元明名畫大觀》載有馬和之《月色秋聲圖》，可以看出馬蝗描用筆的一斑。[73]

顧興裔是南宋淳祐年（西元 1241～1252 年）畫院待詔，夏文彥《圖繪寶鑑》說：「顧興裔專師馬和之，筆法設色俱不逮。」顧興裔的作品很可惜沒有傳留下來，因此很難作一比較。

72：參閱《南宋畫院錄》，清、厲鶚輯，見《美術叢書》四集四輯，頁八一。台北藝文印書館印行。

73：《月色秋聲圖》載《唐宋元明名畫大觀》，第五十六圖，台北成文出版社印行。

74：參閱李霖燦著《宋人松岩仙館圖》，見《中國名畫研究》上冊，頁五二，台北藝文印書館出版。

六、釘頭鼠尾描

先將現有資料列表（如表格8）說明如後：

表格8 《釘頭鼠尾描》釋義

文獻資料	《釘頭鼠尾描》釋義
《天形道貌》	六日武洞清釘頭鼠尾描。
《珊瑚網》	釘頭鼠尾描武洞清。
《繪事雕虫》	釘頭鼠尾描者，前肥後銳，洞清所授也。
《夢幻居畫學簡明》	釘頭鼠尾法，落筆處如鐵釘之頭，似有小鉤，行筆收筆如鼠子尾。
《點石齋叢畫》	釘頭鼠尾描，正鋒而釘頭，掃筆爲鼠尾，用細筆。（如圖十一）
《古佛畫譜》	釘頭鼠尾描認爲蘭葉描之別名，參閱表格7。
《人物畫範》	釘頭鼠尾描法，此描用正鋒，下筆爲釘頭，掃筆細長而爲鼠尾，以一氣貫通爲妙。（如圖十二）
《中國畫基本繪法》	釘頭鼠尾描，是北宋、武洞清愛用的描法，落筆有點神精質，握筆發抖，突然一重筆，隨即拖曳無力而震顫，以致筆恰以鼠尾，他用此描寫仙佛，顯得有神秘之感不落俗套。

依照表格8，對釘頭鼠尾描釋義綜合解釋如下：

釘頭鼠尾描，也是用中鋒筆法，下筆時斜壓用力而成爲狀似釘頭筆觸，然後提筆拖曳，而成爲細長收筆恰似鼠尾。

關於釘頭鼠尾描筆法特徵，李霖燦先生曾有詳細解說：

「這項線條畫法特徵，在於以重筆始，以輕筆終，起筆時斜壓而下，主角儼然似釘頭，收筆時悠悠提起，曼細婉延似鼠尾，所以在技法上稱之爲釘頭鼠尾描。」[74]

釘頭鼠尾描筆法在《天形道貌》、《珊瑚網》、《繪事雕虫》及《中國畫基本繪法》都曾提到武洞清。

夏文彥《圖繪寶鑑》：

「武洞清，長沙人，父岳，學吳生，尤於《觀音》得名天下，其子圭，有父風，描象手面作極細筆。」[75]

宋景德四年（西元 1007 年）繪製玉清招應宮，武宗元為左部長，王拙為右部長，繼之而有名者為陳用志與武洞清。武洞清長於天神道釋等像，為宋真宗在位時代（西元 998～1022 年）畫家。釘頭鼠尾描筆法大約流行於北宋。[76]

據詹景鳳《東圖玄覽編》云：

「貫休《十二高僧》人物逕五寸長，描用鐵線兼釘頭鼠尾，行筆其勁夾，而態度如生。樹石先用墨水淡淡洗成訖，後用半濃墨或淡墨，以毫筆分疏勾別以入渾化，勾別則筆筆令見釘頭鼠尾，色微微淺絳，面與身手純用赭石，絹素完好，幾于如新……」[77]

貫休，俗姓姜，西元 936～943 年間入蜀，號禪月大師，為前蜀之道釋畫家，善畫佛像羅漢。《十二高僧》以鐵線兼釘頭鼠尾描筆法，可能在五代前蜀釘頭鼠尾描已露萌芽，由於尚未十分發展，故其中仍有鐵線描法摻入，而稱為「鐵線兼釘頭鼠尾描」，直到北宋，釘頭鼠尾描筆法始得流行，以為後世道釋人物畫法，建立楷模。

吳其貞《書畫記》：

「梁楷白描《羅漢圖》，紙墨如新，人物衣褶皆為釘頭鼠尾。」[78]

75：同註六十六所揭書，頁二十四。
76：同註二十所揭書，頁一八四。
77：同註五十五所揭書，頁三十八。
78：同註六十四所揭書，頁四九〇。
79：見《美術叢刊》第三冊頁三八七，中華叢書本。

謝堃《書畫所見錄》：

「冷枚字吉臣，山東膠州人，工仕女，喜怒哀樂聚於筆端，收《踏波圖》三幅，似乎洛神而有女鬟，執其幡幢者，雖云白描，其鉤勒處，有釘頭鼠尾之雅。」[79]

七、混描

先將現有資料列表（如表格9）說明如後：

表格9 《混描》釋義

文獻資料	《混描》釋義
《天形道貌》	七日人多混描
《珊瑚網》	混描人多描
《繪事雕虫》	混描者，隨筆鉤摹人多用之也。
《夢幻居畫學簡明》	無
《點石齋叢畫》	混描，以淡墨成，衣皺而用濃墨，人多畫之。（如圖十三）
《古佛畫譜》	混描，先以淡墨鉤勒，然後以濃墨皴之，不得混亂務要明晰。
《人物畫範》	混描畫法，此描宜鉤勒純熟，以大筆淡墨揮灑成衣皺，再以濃墨破之，但要有骨氣。（如圖十四）
《中國畫基本繪法》	混描，這是許多人採用的描法，是指並不全體一貫的行筆，既非筆筆皆細勁，又非筆筆起落一律，而是依著衣褶的情況，或輕或重，行筆或快或慢，隨意揮灑，也可以稱作自由描。

依照表格 9，對混描釋義有兩種不同解釋：

（一）混描爲混合的描法：

先用淡墨鉤勒，然後再以大筆揮灑而成衣皺，最後以濃墨破淡墨，筆法中以中鋒與側鋒混合便用，這也就是潑墨人物的畫法。

外雙溪故宮博物院所藏《名畫琳瑯冊》，梁楷畫《潑墨仙人》就是這種畫法。[80]

詹景鳳在《東圖中玄覽編》中記載梁楷《虎谿三笑》人物畫法：

「人物衣折潑墨，而開生面，筆亦極細，後一小童帶一拉與衣，則全用墨水濬不少分衣折。」[81]

（二）混描爲混同描法：

《繪事雕蟲》及《中國畫基本繪法》作者均持此見，認爲不是全體一貫的描法，筆者曾請教服務故宮博物院張光賓學長據告稱：

「混描：余以爲係指畫壁畫像時，眾多的人擠在一處，只能描其概略的簡略描法，可釋作大多數畫家所使用混同描法。」[82]

這兩種解釋各有不同見解，各有其理由，一併列出。

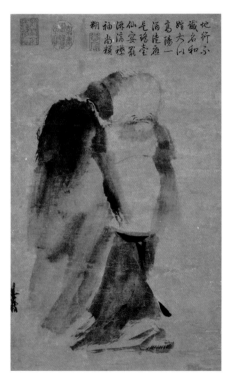

古圖 15　梁楷　潑墨仙人　台北故宮博物院藏

80：同註五十三所揭書第三冊。

81：同註五十五所揭書，頁一三六。

82：張光賓字于寰，四川人，國立藝專國畫科畢業，服務國立故宮博物院書畫處，著有《元朝書畫史研究論集》。

八、撅頭釘描

先將現有資料列表（如表格 10）說明如後：

表格 10　《撅頭釘描》釋義

文獻資料	《撅頭釘描》釋義
《天形道貌》	八曰如馬遠、夏圭用禿筆撅頭釘描。
《珊瑚網》	撅頭描，禿筆也，馬遠、夏圭。
《繪事雕虫》	撅頭描者，禿筆蒼老，馬遠、夏圭也。
《夢幻居畫學簡明》	撅頭釘紋（無釋義）
《點石齋叢畫》	撅頭釘描，用禿筆爲釘頭穿插筆下疾若犇（奔）馬。（如圖十五）
《古佛畫譜》	枯柴描又名撅頭描，以銳筆中鋒如作篆用筆法，筆須要古幹，即以馬和之畫樹法作衣紋又名撅頭描。禿筆描，下筆如釘頭，必使穿插其勢疾若奔馬。
《人物畫範》	撅頭釘描畫法，以禿筆藏鋒而爲釘頭，一氣到底疾若犇（奔）馬。（如圖十六）
《中國畫基本繪法》	撅頭描，這是用禿筆來做衣褶，創自馬遠，馬遠的山水畫中的點景人物，都用這描法，使筆觸與他的山水統一，他的山石是用大斧劈皴，人物衣褶的撅頭描，亦即是大斧劈筆法的變化而成。

依照表格 10，對撅頭釘描釋義綜合解釋如下：

撅頭釘描，《珊瑚網》及《繪事雕虫》均稱作撅頭描，《中國畫基本繪法》稱作橛頭描。撅，是撅斷的意思，橛，是斷木的意思。所言都含有斷木之意。依照表格 10 對撅頭釘描的釋義是用禿筆作衣紋，以重筆始，以輕筆終，筆法猶如釘頭鼠尾描，不過撅頭釘描，收筆時不作鼠尾式拖延。

撅頭釘描的筆法與山水畫中，大斧劈皴筆法相類似，均以大筆側鋒寫出。

《古佛畫譜》謂：「枯柴描即撅頭描」，並謂：「以銳筆中鍛如作篆用筆法」，如以銳筆中鋒，則難以寫出形如斷木前寬後窄之線描，故《古佛畫譜》對撅頭釘描釋義尚不夠完整。

撅頭釘描，或稱橛頭描，其線型是爲上寬下窄形如木橛或撅斷之木。

宋人有所謂「刀頭燕尾」的筆法，僅從字意表面解釋，這種「刀頭燕尾」筆法，很可能和撅頭釘描或橛頭描筆法類似。

夏文彥《圖繪寶鑑》：

「趙光輔，耀州華原人，太宗廟為畫院學生，工畫佛道人物，兼精香馬，筆鋒勁利，名刀頭燕尾。」[83]

趙光輔對道釋人物鞍馬均屬擅長，但未入《宣和畫譜》，《宣和畫譜》卷八《番旋敘論》謂：

「五方之民，雖器械異制衣服異宜亦可按圖而考也，後有高益、趙光輔、張戡與李成輩，雖馳譽於時，蓋光輔以氣骨為主而格俗，戡成全拘形似而乏骨氣，皆不兼其所長故不得入譜云。」[84]

九、曹衣描

先將現有資料列表（表格 11）說明如後：

表格 11　《曹衣描》釋義

文獻資料	《曹衣描》釋義
《天形道貌》	九曰曹衣描，即魏・曹不興也。
《珊瑚網》	曹衣描，魏、曹不興。
《繪事雕虫》	曹衣描者，不興人物衣紋皺皺所謂曹衣出水是也。
《夢幻居畫學簡明》	無

《點石齋叢畫》	曹衣描用尖筆其體重疊，衣摺緊穿如蚯蚓描。（如圖十七）
《古佛畫譜》	曹衣描又名出水描，用尖筆鉤勒重疊衣摺緊穿，如蚯蚓描，又名出水描。
《人物畫範》	曹衣描畫法，用尖毫下筆，瘦勁，其體重疊，衣摺緊穿如蚯蚓描之秀潤。（如圖十八）
《中國畫基本繪法》	曹衣描：曹衣是北齊畫家曹仲達的衣摺形式，曹仲達是曹國人，到中國來即以曹爲姓，曹國即現在新疆的維吾爾族（彬按：應屬昭武九姓之一，參閱註28）在北齊時，他帶來的是西域的佛像風格，現在我們仍可在雲崗石窟和龍門石窟看到那時代的佛像，都是衣紋貼肉，活像是從水裡出來時衣服緊緊貼著肉的那種形象，曹仲達畫的人物，也是如此，所以稱爲曹衣出水，曹衣描即是衣紋貼肉的描法。

　　關於曹衣出水，在本文第肆章中已經敘述，不再贅言，至於曹不興係三國時代吳人，《天形道貌》、《珊瑚網》均誤爲魏人。

　　曹衣描衣紋緊皺重疊，筆法仍屬中鋒細筆線描，所謂如蚯蚓描者，當係指其曲伸之意。日本大村西崖著《支那繪畫小史》云：

「僅就曹衣出水之語微之，則其人物之描法，舞筆極少，不過後之所謂蚯蚓相似之描法而已。」[85]

83：同註六十六所揭書，頁四十五。

84：《宣和畫譜》卷八，頁二二五，台北世界書局印行。

85：《支那繪畫小史》，大村西崖著，頁四，上海聚珍倣宋印書局排印本。

十、折蘆描

先將現有資料列表（如表格 12）說明如後：

表格 12 《折蘆描》釋義

文獻資料	《折蘆描》釋義
《天形道貌》	十曰梁楷尖筆細長撇捺折蘆描。
《珊瑚網》	折蘆描，如梁楷尖筆細長撇捺也。
《繪事雕虫》	折蘆描者，尖筆細長，長於撇納（捺），梁楷《虎谿三笑》是也。
《夢幻居畫學簡明》	尖筆細長撇捺，折蘆紋。
《點石齋叢畫》	折蘆描用尖大筆，筆頭擎（撇）納（捺）而成細長。（如圖十九）
《古佛畫譜》	折蘆描須用大筆尖撇捺如畫蘆葉狀。折帶描如雲林用筆法，蒼老有力，與折蘆描相似。
《人物畫範》	折蘆描畫法用尖大之筆，下筆擎（撇）納（捺）而轉折處細長，彷彿蘆葉之折。（如圖二十）
《中國畫基本繪法》	折蘆描：這是南宋梁楷常用的減筆法之一種，只用三兩筆，好像折了蘆葉，用筆尖勁長撇而成。

依照表格 12 對折蘆描的釋義綜合解釋如下：

折蘆描是用尖細長鋒筆，以中鋒落筆，利用書法中之撇捺筆法，於轉折時以細筆收尾，形如折下之蘆葉。詹景鳳《東圖玄覽編》有關折蘆描的記載有三條：

「梁楷《虎谿三笑圖》，是折蘆描法。」[86]

「張詠像，像只半身，面相不用粉襯，直以墨勾，稍用赭石胭脂水洗出，衣折大筆折蘆描，古勁秀潤可愛上有詠自題贊 ……」[87]

「張僧繇《羅漢》一卷，長丈餘，紙白如三十年時物，人物長六寸餘，直是水墨衣折行雲流水間有曲蚓折蘆二描，不設色亦不布景……」[88]

以上所謂之大筆折蘆描，當係折蘆描中較爲大而長線描，曲蚓當爲蚯蚓。

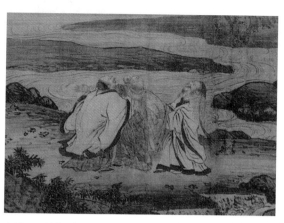

古圖 16　梁楷　虎谿三笑圖　局部　網路

十一、柳葉描

先將現有資料列表（如表格 13）說明如後：

表格 13　《折蘆描》釋義

文獻資料	《柳葉描》釋義
《天形道貌》	十一曰吳道子柳葉描。
《珊瑚網》	柳葉描似吳道子《觀音》筆。
《繪事雕虫》	柳葉描者，風姿飄逸，道子《觀音》也。
《夢幻居畫學簡明》	無
《點石齋叢畫》	柳葉描，筆下忌釘頭怒降，心手相應而如柳葉。（如圖二十一）
《古佛畫譜》	柳葉描，使筆要秀潤，形如柳葉，忌似釘頭。
《人物畫範》	柳葉描畫法，用尖大筆爲之，下筆落筆俱忌釘頭怒降，宜心氣靜定，乃筆筆如柳葉之秀。（如圖二十二）

86：同註五十五所揭書，頁一六。

87：同註五十五所揭書，頁一〇二。

88：同註五十五所揭書，頁一三〇。

《中國畫基本繪法》	柳葉描行筆柔軟，轉折處似柳葉，傳爲吳道子畫的《觀音像》，便是這種畫法。

依照表格 13，對柳葉描的釋義綜合解釋如下：

柳葉描筆法特徵是以長鋒尖筆，落筆中鋒，忌現釘頭，也不要行筆過快，柳葉描的線描兩端較細而柔軟。

吳其貞《書畫記》：

「顧長康《洛神圖》，人物長不上寸，畫法高簡，沉著古雅，與夫山石樹木，皆作柳葉紋，是爲神品之畫，然非顧長康乃吳道子筆。」[89]

顧愷之《洛神圖》現藏美國福利爾藝術館（Freer Gallery of Art, Washington D.C., U.S.A.），不過現在經過考察認爲宋代摹本。[90]

另外在《南宋畫院錄》一則記載柳葉描的筆法：

「馬和之《九錫圖》，人物衣褶用柳葉法，蓋效顧長康、吳道子爲之。」[91]

十二、竹葉描

先將現有資料列表（如表格 14）說明如後：

表格 14 《竹葉描》釋義

文獻資料	《竹葉描》釋義
《天形道貌》	十二日用筆微短如竹葉描。

89：同註六十四所揭書，頁一二四。

90：參閱李霖燦著《顧愷之研究的新發展》，見《中國名畫研究》上冊，頁二四七，台北藝文印書館出版。

91：同註七十二所揭書，頁七一、七二。

《珊瑚網》	竹葉描，筆肥短撇捺。
《繪事雕虫》	竹葉描者，撇納（捺）微短，似个介也。
《夢幻居畫學簡明》	竹葉紋（無釋義）
《點石齋叢畫》	竹葉描，用筆橫臥爲肥短撇納（捺）如竹葉。（如圖二十三）
《古佛畫譜》	用筆橫側撇捺肥短如寫竹葉狀。
《人物畫範》	竹葉描畫法，以大筆橫臥作衣摺，下筆肥短撇納（捺）如竹葉之狀。（如圖二十四）
《中國畫基本繪法》	竹葉描是像撇竹葉一般，筆跡肥而短。

依照表格 14，對竹葉描的釋義綜合解釋如下：

竹葉描的筆法特徵是以大筆橫臥，用側鋒撇出形如竹葉的衣紋。

十三、戰筆水紋描

先將現有資料列表（如表格 15）說明如後：

表格 15 《戰筆水紋描》釋義

文獻資料	《戰筆水紋描》釋義
《天形道貌》	十三曰戰筆水紋描。
《珊瑚網》	戰筆水紋描。
《繪事雕虫》	戰筆水紋描者，減而麤（粗）大也。
《夢幻居畫學簡明》	顫筆水紋（無釋義）
《點石齋叢畫》	戰筆水紋描，正鋒而筆下要藏鋒，疾如一擺波。（如圖二十五）

《古佛畫譜》	戰筆描又名戰筆水紋描，用筆正鋒宜疾若擺波。
《人物畫範》	戰筆水紋描畫法，用正鋒下筆，尤宜藏鋒，衣紋重疊似水紋，而頓挫疾如擺波。（如圖二十六）
《中國畫基本繪法》	戰筆水紋描，是粗大線條的減筆描法之一種，如石恪《二祖調心圖》便是。

依照表格 15，對戰筆水紋描的釋義綜合解釋如下：

所謂戰筆，也即是顫筆，也為中鋒筆法，水紋是因為顫筆而形成的線描貌似水紋。水紋，也即是曲線，若為顫抖的筆畫之中，當可產生似水紋的曲線。《中國畫基本繪法》謂：石恪《二祖調心圖》，現藏日本，載於《唐宋元明名畫大觀》及《支那名畫寶鑑》，就其畫法觀察，《二祖調心圖》用筆筆法並無顫抖，衣紋線描均無水紋曲線，而頗多粗獷飛白筆法，近以枯柴描，並入第十五節枯柴描討論。[92]

此一戰筆水紋描法，據張彥遠《歷代名畫記》謂：隋、孫尚子善為戰筆：

「孫善為戰筆之體，其有氣力，衣服手足木葉川流，莫不戰動。」[93]

米芾《畫史》稱五代、周文矩也曾使用戰筆：

「江南周文矩士女，面如昉，衣紋作戰筆」。[94]

夏文彥《圖繪寶鑑》記載善用戰筆的畫家有：

「周文矩，金陵句容人，事李煜為翰林待詔，善畫道釋人物，車馬樓觀，

92：參閱《唐宋元明名畫大觀》，第十五、十六、十七圖。台北成文出版社印行。
93：同註三。
94：米芾著《畫史》，見《美術叢書》二集九輯，台北藝文印書館印行。

山林泉石，尤精士女，其行筆瘦硬戰掣，蓋學其主李重光書法，至畫士女，則無顫筆，大約體近周昉而纖麗過之。」[95]

「張圖字仲謀，河南洛陽人，朱梁時將軍，少穎悟而好丹青⋯長於大像，其畫用濃墨麁（粗）筆，如草書顫掣飛動，勢其豪放，至於手面及服飾儀物則細筆輕色。」[96]

「武洞清，長沙人，父岳，學吳生工畫人物，尤長天神星像，用筆純熟，洞清能世其學，過父遠甚，作佛像羅漢善戰掣筆，作髭髮尤工⋯⋯」[97]

十四、減筆描

先將現有資料列表（如表格16）說明如後：

表格16　《減筆描》釋義

文獻資料	《減筆描》釋義
《天形道貌》	十四曰馬遠、夏圭之類減筆描。
《珊瑚網》	減筆，馬遠、夏圭之類。
《繪事雕虫》	減筆描者，草草寫就，馬、梁並擅也。
《夢幻居畫學簡明》	無
《點石齋叢畫》	減筆描，馬遠、梁楷多為之，弄筆如彈丸。（圖二十七）
《古佛畫譜》	減筆描又名大減筆，馬遠多用之，使筆要減老有力，又名大減筆。

95：同註六十六所揭書，頁三十四。
96：同註六十六所揭書，頁二十八。
97：同註六十六所揭書，頁三十四。

《人物畫範》	減筆描畫法，此描法衣摺宜減，而不覺少用筆亦要蒼勁古秀，馬遠、梁楷嘗爲之。（圖二十八）
《中國畫基本繪法》	減筆描，馬遠、梁楷都喜用此法。

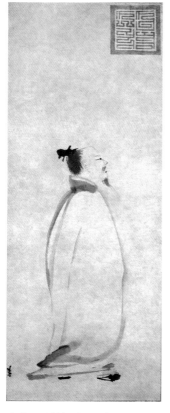

古圖17　梁楷　李白行吟圖　網路

依照表格16，對減筆描的釋義綜合解釋如下：

所謂減筆描，可解釋爲減略的線描，雖然筆法減略，但畫意周全，係中鋒與側鋒合用之筆法，南宋之馬遠、梁楷擅長此法，《圖繪寶鑑》稱：

「梁楷人物山水道釋鬼神師賈師古，描寫飄逸，青過於藍，但轉世者皆草草謂之減筆。」[98]

梁楷減筆人物以《李白行吟圖》稱著，現藏日本，刊於《唐宋元明名畫大觀》。[99]

十五、枯柴描（亦稱柴筆描或亂柴描）

先將現有資料列表（如表格17）說明如後：

98：同註六十六所揭書，頁七十九。
99：參閱《唐宋元明名畫大觀》第六十一圖。

表格 17 《枯柴描（柴筆描、亂柴描）》釋義

文獻資料	《枯柴描（柴筆描、亂柴描）》釋義
《天形道貌》	十五曰麄（粗）大減筆枯柴描。
《珊瑚網》	柴筆描，麤（粗）大減筆也。
《繪事雕虫》	柴筆描者，散亂如柴，亦減筆也。
《夢幻居畫學簡明》	折釵，如金釵折斷也，用筆剛勁，力趨鉤錫，一起一止急行急收，如山石中亂柴、亂麻、荷葉諸皴。另又列有枯柴紋（無釋義）。
《點石齋叢畫》	枯柴描，又謂柴筆描，以銳筆橫臥為麤（粗）大減筆。（原作「麗大減筆」，當為麤大減筆之誤）（圖二十九）
《古佛畫譜》	枯柴描又名擻頭描，以銳筆中鋒如作篆用筆法，筆須要古幹，即以馬和之畫樹法作衣紋又名擻頭描。
《人物畫範》	枯柴描畫法，宜用大筆紫毫逆鋒橫臥頓挫，如書篆隸，蒼古雄勁，又謂柴筆描。（圖三十）
《中國畫基本繪法》	亂柴描，這是吳小仙常用的粗筆亂擦法。

依照表格 17，對枯柴描的釋義綜合解釋如下：

枯柴描是以側鋒筆法，筆觸粗大，兼用逆鋒，使其線條蒼老剛勁形似枯柴。

《夢幻居畫學簡明》謂之折釵法，如山水中之亂柴皴，也即亂柴描或枯柴描同一筆法。枯柴描以銳筆橫臥之側鋒筆法，行筆再加入逆鋒，顯現出飛白特殊效果的粗獷線條。石恪《二祖調心圖》，很類似這種筆法，《中國畫基本繪法》將它列為戰筆水紋描，值得商榷。

石恪是五代、後蜀人，以用粗筆戲寫人物，湯垕《古今畫鑑》稱：

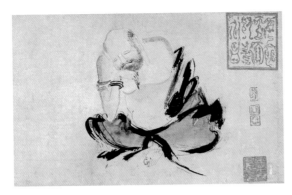

古圖 18　石恪　二祖調心圖　部分　網路

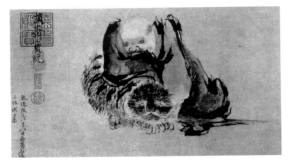

古圖 19　石恪　二祖調心圖　部分　網路

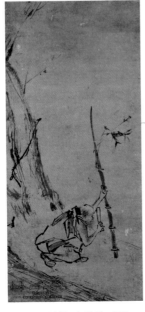

古圖 20　梁楷　六祖圖　網路

「石恪畫戲筆人物，惟面部手足用畫法，衣紋乃麤（粗）筆成之。」[100]

石恪傳世作品《二祖調心圖》，見於《唐宋元明名畫大觀》第十五、十六圖，據日人、大村西崖著《中國美術史》：

「《二祖調心圖》，本為一卷，後截成二軸，印有建業文房之印及政和宣和紹興等印，即其一軸，其破筆之描法與奇崛之狀，可謂得滑稽閑適之趣矣。」[101]

南宋、梁楷所作《六祖圖》，其用筆亦與枯柴描筆法頗多相似之處，《六祖圖》見於《唐宋元明名畫大觀》第六十二，六十三圖。

明人、吳小仙，畫人物，從筆不甚，經意隨手揮灑，亦屬粗筆枯柴描一類筆法。[102]

100：同註二十一所揭書，頁三四。
101：參閱大村西崖著《中國美術史》，頁一二三，台北商務印書館人人文庫本。
102：吳小仙，江夏人，名偉字士英，號魯夫，又號次翁，齠年流落海虞收養於錢昕家，弱冠至金陵，成國朱公，延至幕下以小仙呼之，因以為號。生於明天順三年（西元 1459 年），成化二十二年（西元 1486 年），授錦衣衛鎮撫，待詔仁智殿，擅人物，縱筆不甚經意用墨如潑雲。
103：同註五十五所揭書，頁三二。
104：同註五十五所揭書，頁一三〇。

十六、蚯蚓描

先將現有資料列表（如表格 18）說明如後：

表格 18 《蚯蚓描》釋義

文獻資料	《蚯蚓描》釋義
《天形道貌》	十六日蚯蚓描。
《珊瑚網》	蚯蚓描。
《繪事雕虫》	蚯蚓描者，執多屈伸曲而有結也。
《夢幻居畫學簡明》	蚯蚓紋（無釋義）
《點石齋叢畫》	蚯蚓描，用墨秀潤肥壯，用正鋒筆，惹成藏鋒，首尾忌怒降。（如圖三十一）
《古佛畫譜》	蚯蚓描，用筆秀潤自如，筆之起訖鋒藏不露。帶魚描，用長鋒筆活潑自如，形似帶魚之在水中，或有龍蛇天矯之勢。
《人物畫範》	蚯蚓描畫法，用正鋒，惹成藏鋒，首尾忌頓挫怒降，用墨宜秀潤肥壯而似蚯蚓。（如圖三十二）
《中國畫基本繪法》	蚯蚓描，行筆稍遲鈍，即成此式。

依照表格 18，對蚯蚓描的釋義綜合解釋如下：

蚯蚓描的筆法是使用中鋒，行筆速度平勻，線描較游絲描、鐵線描爲粗而彎曲，是爲中鋒粗筆彎曲線描。

蚯蚓描在《東圖玄覽篇》中稱爲曲蚓描：

「西蜀郭民部、亨之《人物》一卷……色淺降，描以蘭葉兼鐵線曲蚓法，精古雅秀，如行雲流水，細而不佻。」[103]

「張僧繇《羅漢》一卷之衣折行雲流水間，有曲蚓、折蘆二描。」[104]

「梁楷畫《朱陳村嫁娶圖》，描法間用折技、曲蚓。」[105]

十七、橄欖描

先將現有資料列表（如表格 19）說明如後：

表格 19　《橄欖描》釋義

文獻資料	《橄欖描》釋義
《天形道貌》	十七日江西顏輝橄欖描。
《珊瑚網》	橄欖描，江西顏輝也。
《繪事雕虫》	橄欖描者，頭尾皆尖，中如蛇腹，顏暉所習也。
《夢幻居畫學簡明》	無
《點石齋叢畫》	橄欖描，用尖大筆為撇納（捺）如橄欖，忌惹筆鼠尾。（如圖三十三）
《古佛畫譜》	橄欖描，用大筆尖撇捺，如橄欖狀，忌收筆似鼠尾，金冬心常用此法。
《人物畫範》	橄欖描畫法，以尖大筆為衣摺，下筆頓挫撇納（捺）如橄欖，落筆須藏鋒，而忌惹筆鼠尾。（圖三十四）
《中國畫基本繪法》	橄欖描，這是元朝顏輝的描法，所謂橄欖是線條轉折之處，圈成一個橄欖形。

依照表格 19，對橄欖描的釋義綜合解釋如下：

橄欖描的筆法，是以中鋒大筆寫出，行筆頓挫，回鋒之處較粗，而狀似橄欖形。

105：同註五十五所揭書，頁一五六。

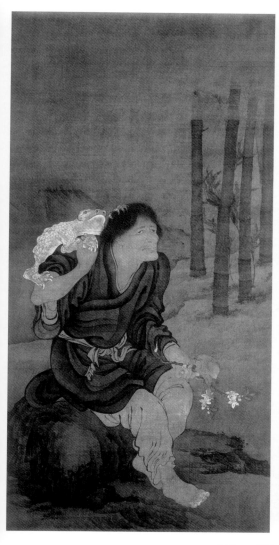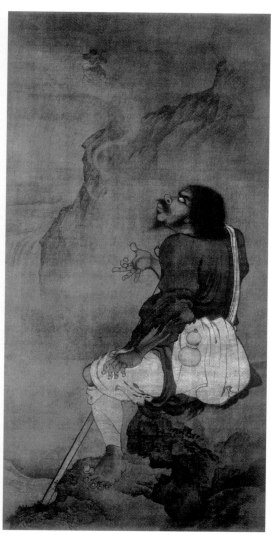

古圖 21　顏輝　蝦蟇、鐵拐像

中國人物畫筆法之研究

顏輝字秋月，江山人，《天形道貌》、《珊瑚網》均稱作江西人，余紹宋《畫法要錄》二編指出：

「顏暉（輝）為江山人，江西當為江山之誤。」[106]

顏輝作品有《蝦蟇鐵拐像》，刊於《唐宋元明名畫大觀》第一五五、一五六圖。

十八、棗核描

先將現有資料列表（如表格 20）說明如後：

表格 20　《棗核描》釋義

文獻資料	《棗核描》釋義
《天形道貌》	十八日吳道子《觀音》棗核描。
《珊瑚網》	棗核描尖大筆也。
《繪事雕虫》	棗核描者，行筆尖大也。
《夢幻居畫學簡明》	無
《點石齋叢畫》	棗核描，用尖筆成藏鋒，而筆頭為玉，如棗核，又謂觀音描。（「筆頭為玉」費解，疑有誤）（圖三十五）
《古佛畫譜》	棗核描又名觀音描，用尖筆，起筆如棗核，收筆宜細，又為觀音描。
《人物畫範》	棗核描畫法，用尖筆成藏鋒，而頓挫，圓渾如棗核，轉折忌圭角，又稱觀音描。（圖三十六）

106：參閱余紹宋《畫法要錄》二編卷二，頁六，台北中華書局印行。

《中國畫基本繪法》	棗核描，這也是顏輝的描法，是在描線中有此稍用重力，使一部份呈棗核狀，兩端尖而中間大。

依照表格 20，對棗核描的釋義綜合解釋如下：

棗核描與橄欖描，就字意解釋，棗核與橄欖之形狀均為兩端尖而中間粗，就棗核與橄欖二者體形觀察，棗核較小而橄欖較大，雖大小不同形態相若，應屬同一類型線描，亦為中鋒筆法，所不同者行筆回鋒或按筆時用力輕重而已，用力輕者則呈棗核形線描，用力重者則呈橄欖形線描。

柒 結語

　　中國人物畫筆法，雖有所謂十八描法，歷代人物畫家，亦各有其用筆風格，其所用描法亦不限於一種，如作更進一步之考察，人物畫筆法，當不止於十八描法，如針對各描法用筆筆法，可歸納為以下四種類型：

　　一、中鋒筆法線描
　　二、側鋒筆法線描
　　三、中鋒與側鋒混合線描
　　四、側鋒與逆鋒混合線描

　　現就此四種線描，再作進一步說明：

　　一、使用中鋒筆法的線描，其中又可分為「細筆中鋒」、「粗筆中鋒」、「粗細相間中鋒」

　　甲、細筆中鋒：

　　　　1、高古游絲描：如春蠶吐絲順勢伸展勢盡自迴。
　　　　2、琴弦描：線細勁直而朗潤。
　　　　3、鐵線描：如屈鐵盤絲堅遒有力。
　　　　4、曹衣描：細密量疊有如出水之勢。

　　乙、粗筆中鋒：

　　　　1、蚯蚓描：秀潤肥壯彎曲之線描。

　　丙、粗細相間中鋒：

　　　　1、行雲流水描：流暢富有動感。
　　　　2、馬蝗描：有輕重起伏頓挫悠揚輾轉線描。
　　　　3、釘頭鼠尾描：下筆圭角儼然，收筆曼細婉延。
　　　　4、折蘆描：中鋒撇捺筆法狀似折下蘆葉。
　　　　5、柳葉描：兩端細而柔軟似柳葉。
　　　　6、戰筆水紋描：形似水波線描。
　　　　7、橄欖描：行筆頓挫回鋒較粗形成橄欖狀線描。
　　　　8、棗核描：行筆頓挫回鋒較細形成棗核狀線描。

二、使用側鋒筆法線描：

　　1、撅頭釘描：形似斷木具有釘頭之狀。

　　2、竹葉描：大筆橫臥撇出如竹葉之線描。

三、中鋒與側鋒混用線描：

　　1、混描：混合筆法。

　　2、減筆描：減略筆法。

四、側鋒與逆鋒混用描法

　　1、枯柴描：蒼老剛勁形似枯柴。

　　中國人物畫是以線寫形，人物畫筆法的發展，是由簡而入繁，自寫形轉入寫意，由靜而動，漸次形成多樣的筆法，正如杜學知先生所言：

　　「中國繪畫線條的發展是由輪廓時期進入有筆時期，最後到達筆墨具備時期。」[107]

　　金原省吾認爲中國人物畫先是游絲鐵線一類用筆平勻沒有變化的線描，進而因爲行筆速度增加，而有不同變化的線描，最後是因爲用筆壓擦而引起變化的線描，這其間又有了時間（行動速度）和空間（用筆壓擦）的因素。[108]

　　以簡煉的線描，表出繁複的畫意，人物畫中的線，是形象的提煉，畫中的語言。

　　十八描法的纂輯，對於中國傳統人物畫法，作了初步歸納整理的工作，循此作更進一步的研究，人物畫筆法的研究，這僅是一個開始，今後希望先進不斷給予指教。

107：參閱杜學知著《繪畫原始》，頁一八二、一八三，台南學林出版社出版。

108：同註五所揭書，頁一三、一四。

捌 十八描圖例

高古遊絲描 用十分尖筆如曹衣紋鍊筆擊
納衣摺蒼老緊牢古人多描

圖一 《點石齋叢畫》高古游絲描

高古游絲描畫濾

用十分尖毫如曹衣紋鍊筆掌綱衣褶
蒼老緊牢古人多為之最宜以淡墨作白描
頗多情趣

圖二 《人物畫範》高古游絲描

琴絃描　用正鋒腕中無怒降憂心
手相應如琴絃亂不斷

圖三《點石齋叢畫》琴弦描

琴絃描画法
用筆以正鋒腕中養怒降須一
氣到底心手相應如琴弦也
亂而不斷即書法之一筆書也

圖四《人物畫範》琴弦描

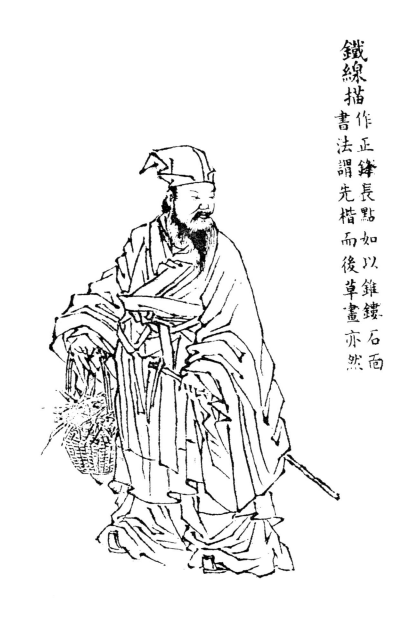

鐵線描　作正鋒長點如以錐鏤石而
書法謂先楷而後草畫亦然

圖五 《點石齋叢畫》鐵線描

鐵線描畫法

用正鋒下筆宜瘦勁尤以錐鏤石面
古稱為書中之楷又若畫山水之披麻皴
為學者之初步階級

圖六《人物畫範》鐵線描

行雲流水描　正鋒雄豪而要練筆雲章銷然出淡水紋油流而如向風

圖七《點石齋叢畫》行雲流水描

行雲流水描畫法

以正鋒雄豪下筆首尾一氣衣紋翻折而成
雲章穿橫而似水紋疎而不散密而不亂風生
筆底出自委心故用之以畫佛像寔為合宜

圖八 《人物畫範》行雲流水描

馬蟥描正鋒用尖筆成
圭角如馬蟥繫

圖九 《點石齋叢畫》馬蟥描

馬蝗描畫法

用正鋒戈電頻挫波折而成圭角乃馬蝗繁紋圖[印]

圖十《人物畫範》馬蝗描

釘頭鼠尾描　正鋒而釘頭掃筆
為鼠尾用細筆

圖十一《點石齋叢畫》釘頭鼠尾描

釘頭鼠尾描法

此描法用正鋒下筆為釘頭擺筆細長而為鼠尾以一氣貫通乃妙

圖十二《人物畫範》釘頭鼠尾描

混描　以淡墨成衣皺而
用濃墨人多畫之

圖十三 《點石齋叢畫》混描

混描画㯁

此描宜鉤勒純熟以大筆淡墨
揮灑成衣紋皺再以濃墨破之
但雲有骨有氣 趣

圖十四《人物畫範》混描

撅頭釘描

插筆下疾 若犇馬

用禿筆為 釘頭牢

圖十五 《點石齋叢畫》撅頭釘描

撅頭釘描畫法
以尖筆藏鋒而為釘頭一氣
到底疾若犇馬寫

圖十六《人物畫範》撅頭釘描

曹衣描 用尖筆其體重疊衣
摺緊窄如蚯蚓描

圖十七《點石齋叢畫》曹衣描

曹衣描畫法

氏文毫下筆瘦勁其體重疊衣摺

紫寧乃畫此描亦秀潤

圖十八《人物畫範》曹衣描

折蘆描 用尖大筆筆頭擊納而成細長

圖十九《點石齋叢畫》折蘆描

折蘆描畫濾
用尖大之筆下筆擊細而符折處
細長彷彿蘆葉之折

柳葉描 筆下忌釘頭恕降心

手相應而如柳葉

圖二十一《點石齋叢畫》柳葉描

柳葉描畫法

用尖大筆為之下筆藏筆俱忌釘頭

怒隆宜心氣靜定乃筆之乃柳葉之秀

圖 二十二 《人物畫範》柳葉描

竹葉描　用筆橫臥為肥短
擎納如竹葉

圖二十三《點石齋叢畫》竹葉描

竹葉描畫法
以大筆橫臥作衣摺下筆
肥短筆納似竹葉之狀

圖 二十四 《人物畫範》竹葉描

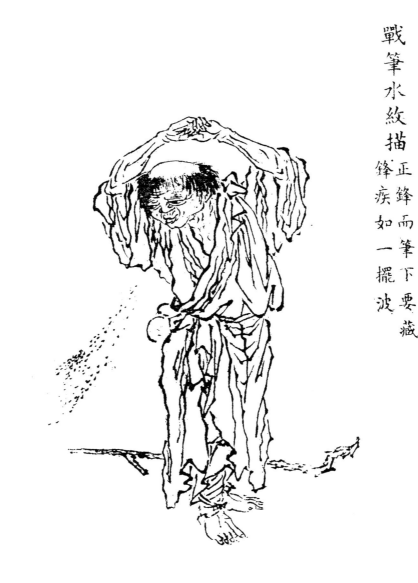

戰筆水紋描 正鋒而筆下要藏
鋒疾如一擺波

圖二十五《點石齋叢畫》戰筆水紋描

戰筆水紋描画法
用尖鋒下筆尤宜藏鋒
衣紋重疊似水紋而頔挫
疾為擺波

圖二十六《人物畫範》戰筆水紋描

減筆描

馬遠梁楷多為

之弄筆如彈丸

圖二十七《點石齋叢畫》減筆描

減筆描畫法

此描法衣摺宜減而不覺少用筆

尤宜蒼勁古秀馬遠梁楷當為之

枯柴描
横卧為麗大減筆
又謂柴筆描以銳筆

圖二十九《點石齋叢畫》枯柴描

枯柴描畫法

宜用大筆紫毫逆鋒橫臥頓挫
如書篆隸蒼古雄勁又謂柴
筆描

圖三十《人物畫範》枯柴描

蚯蚓描
惹成藏鋒首尾忌怒降
用墨秀潤肥壯用正鋒筆

圖三十一《點石齋叢畫》蚯蚓描

蚯蚓描畫法
用正鋒筆蔥戒藏鋒首尾忌頹挫
忌降用墨宜秀潤肥壯而似蚯蚓

圖三十二《人物畫範》蚯蚓描

橄欖描　用尖大筆為擘納如
橄欖忌惹筆鼠尾

圖三十三《點石齋叢畫》橄欖描

橄欖描画法

以戈大筆為衣摺下筆頓挫
舉納為橄欖嵩筆須藏
鋒而忌惹筆鼠尾 🔲

圖三十四《人物畫範》橄欖描

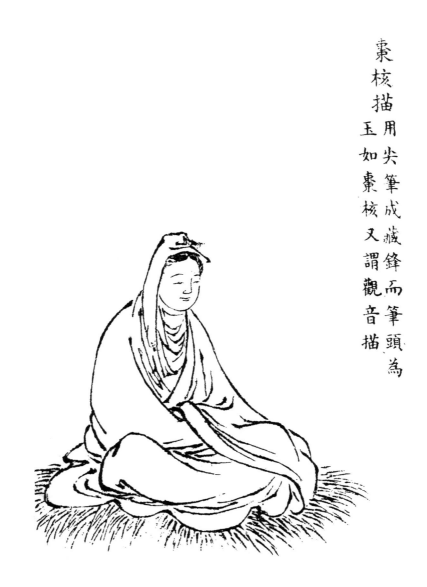

棗核描用尖筆成藏鋒而筆頭為
玉如棗核又謂觀音描

圖三十五《點石齋叢畫》棗核描

棗核描畫法

用尖筆或藏鋒而頓挫圓渾如棗核
轉折忌走圭角又稱觀音描
丁卯清明後仝周馬駘并題

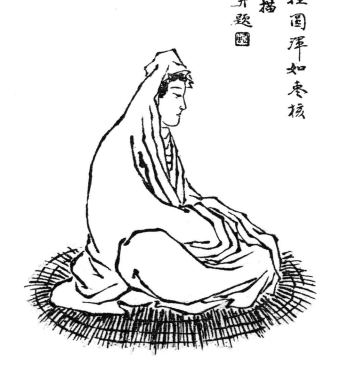

圖三十六《人物畫範》棗核描

玖 註釋列表

1：《古畫品錄》，南齊・謝赫撰，見《津逮秘書》第七集，上海博古齋據明代汲古閣影印本。

2：陳士文著：《六法論與顧愷之繪畫思想之比較觀》，見香港新亞書院《學術年刊》第一期。

3：《歷代名畫記》，唐代張彥遠撰，見《津逮秘書》第七集，上海博古齋據明汲古閣影印本。

4：伍蠡甫著《筆法論》，見《談藝錄》，頁 67，台北商務印書館人人文庫本。

5：金原省吾著，傅抱石譯，《唐宋之繪畫》，頁 2～3，民國二十四年上海商務印書館出版。

6：參閱前德國波昂大學教授愛德柏（Const Yonerdberg）主講：「中國藝術的線條美」提要（陳芳妹女士譯），刊於故宮簡訊二卷二期。

7：參閱席爾柯（Arnold Silcock）著，王德照譯，《中國美術史導論》，頁 50，民國四十三年台北正中書局出版。

8：見馬壽華著《國畫論》第二章：國畫的意義，手寫油印本。

9：《圖畫見聞志》，宋代（西元 1074 年）郭若虛撰，見俞崑編著《中國畫論類編》，頁 60，民國六十四年，台北華正書局出版。

10：《山水純全集》，宋代（西元 1121 年以前）韓拙撰，見俞崑編著《中國畫論類編》，頁 671，民國六十四年，台北華正書局出版。

11：參閱譚旦冏主編《中華藝術史綱》上冊：甲圖版壹陸：A、B、C、D，甲圖版壹：A、B，甲圖版玖：A，民國六十一年台北光復書局出版。

12：見譚旦冏編著：《中國藝術史論》，頁 24，民國六十九年台北光復書局出版。

13：參閱袁德星編著《中華歷史文物》上冊，頁 194～202，民國六十五

年台北河洛出版社出版。

14：參閱蕭璠著《先秦史》，圖 48，收入傅樂成主編《中國通史》，民國六十八年長橋出版社出版。

15：參閱譚旦冏著《楚漆器》，見大陸雜誌六卷一期及日本平凡社發行《世界考古學大系》第六卷東アヅアⅡ圖 202、203、204。

16：參閱李方中編《用眼睛看的中國歷史》，頁 17，台北牧童出版社出版。

17：同註十一，丙圖版壹玖：A。

18：同註七所揭，書頁 43。

19：見釋東初著《中印佛教交通史》第三章：漢魏六朝對蔥嶺以西諸國之交通記述：「康僧會，其先唐居國人，世居天竺，其父以商賈移住於交趾，蓋從海道東來也，其人博覽天經，天文圖緯多所綜涉，於三國、吳、赤烏十年（西元 247 年）東來至建業（南京）孫權准建塔寺號建初寺，實爲佛教傳入中國東南之第一功臣。」民國五十七年中華佛教文化館與中華大典編印會合作出版。

20：參閱俞劍華著《中國繪畫史上冊》，頁 28～29，台北商務印書館再版發行。

21：見元（西元 1328 年前後）湯垕撰《古今畫鑑》收入美術叢書三集二輯，台北藝文印書館印行。

22：見清（西元 1742 年）安岐（松泉老人）撰《墨緣彙觀錄》，台北商務印書館國學基本叢書本。

23：參閱莊申《隋唐繪畫》，收入譚旦冏編《中華藝術史綱》，民國六十九年台北光復書局出版。

24：同註二十一所揭書，頁十三。

25：蕁荣，《古今圖書集成》引李時珍曰：「蕁字本作蒓從純，純乃絲名，

中國人物畫筆法之研究

121

甚莖似之故也。」引韓保昇日：「蓴菜似鳧葵浮在水上，采莖堪噉，花黃白色，子紫色，三月至八月莖細如釵股黃赤色，短長隨水深淺名爲絲蓴。」所謂蓴菜條當指蓴菜之細莖而言。

26：犍陀羅，《法顯佛國傳》作犍陀衛國，《大唐西域》記作犍馱羅，《慧超往五天竺國傳》作犍陀羅，《魏書西域傳》作乾陀，又有作乾陀衛或健陀越者，皆梵語 Gond Hara 譯意，Ganda 香也，故《唐高僧傳》卷一作香行國，《慧苑一切經音譯》作遍國，其他尚有作香風國或香潔國。參見註十九所揭書，頁八八－八九。

27：犍陀羅美術：犍陀羅即指阿富汗南部及北印度境之印度河上流地區而言，當紀元四世紀初葉，亞力山大東征印度犍陀羅便爲希臘文化和印度文化交聚點。當迦膩色迦王全盛時，即大量輸入希臘藝術文化，並把希臘藝術和印度藝術揉成另一派，即世所謂犍陀羅藝術，或稱爲希臘佛教藝術，所以在佛教雕刻繪畫方面都能溶匯希臘羅馬印度三種精神，自成一新體系。參見註十九所揭書，頁三一。

28：曹國之地理位置，在今阿母河及錫爾河流域，曹爲「昭武九姓」之一，九姓者：康、安、曹、石、米、何、史、火尋、戊地等，因先世常居祁連山昭武城，故支庶分王，仍以昭武爲姓示不忘本。參閱勞幹編著《本國史》（二），頁一五八，民國四十四年勝利出版公司出版。

29：同註九所揭書，頁六〇、六一。

30：參閱莊申著《中國人物畫的起源》，見大陸雜誌。

31：同註五所揭書，頁一〇〇。

32：同註二十一所揭書，頁十四。

33：見杜學知著《繪畫原始》，頁一七三，轉引日人小林太市郎氏語，台南學林出版社出版。

34：《唐朝名畫錄》，見《美術叢書》二集六輯，台北藝文印書館印行。

35：同註三十三所揭書，頁一七二。

36：伍蠡甫著《中國的古畫在日本》，同註四所揭書，頁一一二。

37：同註三十六。

38：《珊瑚網》，明、汪砢玉撰，見《適園叢書》第八集，烏程張氏刊本。汪砢玉字玉水，徽州人寄籍嘉興，崇禎中官，山東鹽運使判官。

39：《四庫全書提要》，卷六三，子部一五，藝術類二，頁十，十一，遼海叢書社排印本。

40：參閱《美術叢書》二集一輯，頁二五〇，台北藝文印書館印行。

41：余紹宋撰《書畫書錄題解》卷六，頁三〇－三一，台北中華書局印行。

42：《天形道貌》，明，周履靖撰，見《夷門廣牘》，民國二十九年上海商務印書館，據明萬曆本景印。周履靖，字逸之，嘉興人，好金石，工篆隸章草，晉魏行楷，專力為古文詩詞，自號梅顛道人，著有《夷門廣牘》、《梅塢貽瓊》、《梅顛選稿》。

43：參閱俞崑編著《中國畫論類編》，第四論，頁九七，民國六十九年台北華正書局出版。迮朗字卍川，吳江人，乾隆己酉（西元 1789 年）順天舉人，工詩古文辭，初在京師以工筆山水名動公卿間，歸里後則多寫意花卉，著有《繪事瑣言》，《三萬六千頃湖中畫船錄》行世。清，鄭績撰《夢幻居畫學簡明》，見俞崑編著《中國畫論類編》，第四編，頁五七〇，台北華正書局出版。鄭績字紀常，新會人，生於清、嘉慶道光年間，知醫能詩，善畫人物，兼寫山水，著有《畫論》二卷。《點石齋叢書》，不著編人，清，光緒十一年，上海點石齋出版，共五冊，《十八描法》刊第二冊中輯《人物》卷三，頁一〇二－一一九。台北蕭健加重編，中華書畫出版社出版。黃澤繪撰《古佛畫譜》，民國十三年（西元 1924 年）上海中華書局出版。黃澤字語皋，蜀人，弱冠從戎擢軍職，旋棄法隱於吏治醲政鑛務，善寫佛容，繪《古佛畫譜》行世，卷首有各種描法說明，計有描法二十種。馬駘編繪《人物畫範》，民國十七年（西元 1928 年）上海世界書局出版。馬駘字企周，

號邛池漁父，西昌人，山水、花鳥、人物、走獸，靡不精絕。《中國畫基本繪法》，民國五十五年（西元 1966 年）高雄大眾書局發行，作者學文不知何許人，全書分四章，《十八描法》刊於第四章。

44：清‧迮朗撰《繪事雕虫》，見余紹宋《畫法要錄》二編卷二，頁六，台北中華書局印行。

45：Frite Van Briesseh：The Way of The Brush, Butland Vermont: Charles E. Tuttle Companr :Tokyo Japan

46：《夢幻居畫學簡明》除於《論工筆》一章內舉出衣紋用筆有流雲、有折釵、有旋韮、有揲描、有釘頭鼠尾等五法，又於《論肖品》一章謂：「人物衣褶要柔中生剛……凡十八法，其略曰：高古琴絃紋，游絲紋，鐵線紋，顫筆水紋，撅頭釘紋，尖筆細長撇捺折蘆紋，蘭葉紋，竹葉紋，枯柴紋，蚯蚓紋，行雲流水紋，釘頭鼠尾紋，」實際只舉出十二法而已。

47：宋‧趙希鵠：《洞天清祿集》，見俞崑《中國畫論類編》，頁四七○，台北華正書局出版。

48：《山靜居論畫》，清‧方薰撰，見《美術叢書》三集三輯，頁一五○～一五一，台北藝文印書館印行。

49：同註四十八所揭書，頁一五二。

50：同註四十八所揭書，頁一五三。

51：參閱張大千《大風堂臨橅敦煌壁畫第二集》：第二十八圖：第二百十四窟女供養像，台北藝文印書館印行。

52：新疆出土的唐代絹畫，參閱《雄獅美術》一二○期：新疆出土文物：仕女圖。台北雄獅美術於一九八二年二月出版。

53：參閱故宮博物院出版：《故宮名畫三百種》第四冊。

54：同註三。

55：《東圖玄覽編》，明・詹景鳳撰，見《美術叢書》五集一輯，頁一九〇，台北藝文印書館印行。

56：同註五十五所揭書，頁一六二。

57：同註五十五所揭書，頁一九一。

58：同註五十五所揭書，頁一二三。

59：同註五十五所揭書，頁四七及頁一二三。

60：同註五十五所揭書，頁一二三。

61：同註五十五所揭書，頁四。

62：同註五十五所揭書，頁五一。

63：同註四十八所揭書，頁一五二。

64：吳其貞《書畫記》（西元 1653～1677 年），頁四九，台北文史哲出版社出版。

65：同註六十四所揭書，頁一〇七。

66：《圖繪寶鑑》，元・夏文彥撰，頁三五，台北商務印書館，國學基本叢書。

67：同註六十六所揭書，頁三四。

68：《晚明變形主義畫家作品展》，頁七四，國立故宮博物院印行。

69：《古今圖書集成》，《禽虫典》，第一九二卷水蛭部。

70：同註六十六所揭書，頁七十二。

71：《式古堂書畫彙考》，清・卞永譽纂輯，見畫卷之四，《千旄圖》為《歷代集冊》第十三幅。民國四十七年，台北正中書局印行。

72：參閱《南宋畫院錄》，清・厲鶚輯，見《美術叢書》四集四輯，頁八一。台北藝文印書館印行。

73：《月色秋聲圖》載《唐宋元明名畫大觀》，第五十六圖，台北成文出版社印行。

74：參閱李霖燦著《宋人松岩仙館圖》，見《中國名畫研究》上冊，頁五二，台北藝文印書館出版。

75：同註六十六所揭書，頁二十四。

76：同註二十所揭書，頁一八四。

77：同註五十五所揭書，頁三十八。

78：同註六十四所揭書，頁四九〇。

79：見《美術叢刊》第三冊頁三八七，中華叢書本。

80：同註五十三所揭書第三冊。

81：同註五十五所揭書，頁一三六。

82：張光賓字于寰，四川人，國立藝專國畫科畢業，服務國立故宮博物院書畫處，著有《元朝書畫史研究論集》。

83：同註六十六所揭書，頁四十五。

84：《宣和畫譜》卷八，頁二二五，台北世界書局印行。

85：《支那繪畫小史》，大村西崖著，頁四，上海聚珍倣宋印書局排印本。

86：同註五十五所揭書，頁一六

87：同註五十五所揭書，頁一〇二。

88：同註五十五所揭書，頁一三〇。

89：同註六十四所揭書，頁一二四。

90：參閱李霖燦著《顧愷之研究的新發展》，見《中國名畫研究》上冊，頁二四七，台北藝文印書館出版。

91：同註七十二所揭書，頁七一、七二。

92：參閱《唐宋元明名畫大觀》，第十五、十六、十七圖。台北成文出版社印行。

93：同註三。

94：米芾著《畫史》，見《美術叢書》二集九輯，台北藝文印書館印行。

95：同註六十六所揭書，頁三十四。

96：同註六十六所揭書，頁二十八。

97：同註六十六所揭書，頁三十四。

98：同註六十六所揭書，頁七十九。

99：參閱《唐宋元明名畫大觀》第六十一圖。

100：同註二十一所揭書，頁三四。

101：參閱大村西崖著《中國美術史》，頁一二三，台北商務印書館人人文庫本。

102：吳小仙，江夏人，名偉字士英，號魯夫，又號次翁，齠年流落海虞收養於錢昕家，弱冠至金陵，成國朱公，延至幕下以小仙呼之，因以為號。生於明天順三年（西元 1459 年），成化二十二年（西元 1486 年），授錦衣衛鎮撫，待詔仁智殿，擅人物，縱筆不甚經意用墨如潑雲。

103：同註五十五所揭書，頁三二。

104：同註五十五所揭書，頁一三〇。

105：同註五十五所揭書，頁一五六。

106：參閱余紹宋《畫法要錄》二編卷二，頁六，台北中華書局印行。

107：參閱杜學知著《繪畫原始》，頁一八二、一八三，台南學林出版社出版。

108：同註五所揭書，頁一三、一四。

「十八描法」之檢討

吳文彬

原文刊於工筆畫學刊第五卷四期
2000 年 10 月出版

　　中國繪畫中的人物畫，主要的技法是「線描」，甚麼是「線描」，可以分兩方面來談：先說「線」，就是「筆道」，在繪畫中叫它「線條」或「鉤勒」，都是專指墨線而言的。「描」可以解釋為「描寫」，並不是「描繡花樣」也不是小孩子學寫字「描紅模」，這些描摹都不能算是繪畫藝術，也與我們要談論的「線描」沒有關連。

　　「線描」是用線「描寫」，也就是用線作畫、用線造型的繪畫。其實所有的實物，本身並沒帶有線，它不過是視覺感受而已，既然實物本身並沒有線的存在，那麼這些用「線」來造型的繪畫，本身就是「寫意」的。

　　人物畫用線表達衣服紋路皺折，頭臉五官，四肢手足，更由衣紋轉折顯示骨體態，甚至舉止之間顧盼之情，都是用不同「線描」來表達的。人物畫的衣紋，要從外在看出內裡的骨骼比例，中國傳統人物畫絕少畫人體，人身比例，肩、背、腹、膝，都要藉衣紋「線描」顯示出來，人物畫中的「線描」可謂「畫中的語言」。

　　對於人物畫「線描」的描法所涉及的筆法，早在十六世紀的明朝，就有人注意到，把它歸納成一套「描法」，到十七世紀明末，汪珂玉寫了一部《珊瑚網》，這是一部鑑賞書畫的著作，在書後又附了「畫繼」、「畫評」、「畫法」等篇，在「畫法」中提到有所謂「古今描法一十八等」。

　　清朝的《四庫全書》把《珊瑚網》收入，從此之後成為畫學重要文獻，廣為流傳，《珊瑚網》中「畫法」篇之「古今描法一十八等」其疏謬之處未加校正，人云亦云，多年來未能究其原委，現在想就這個問題來做一次檢討，對我們古代傳承的文化，藉此有更深入的認識。

貳 「十八描法」的傳播

《珊瑚網》成書於明朝崇禎十六年（1643年），第二年明朝敗亡，滿清入關，大興「文字獄」，之後認為可讀之書都編入《四庫全書》。《珊瑚網》也入「四庫」，其中附錄於「畫法」篇的「古今描法一十八等」，經過《式古堂書畫彙考》、《佩文齋書畫譜》、《芥子園畫譜》、《繪事雕蟲》、《夢幻居畫學簡明》反覆轉載，清末又有王瀛作《十八描法圖譜》，此圖又被《點石齋叢畫》轉載，到民國以後《馬駘畫譜》、《古佛畫譜》也畫出十八描法圖譜，此後凡是論及人物畫法者，無不講述「十八描法」。

首先將汪珂玉在《珊瑚網》中所刊載的「古今描法一十八等」，根據張鈞衡《適園叢書》的刊本錄如下：（參閱圖一）

圖 1　汪珂玉在《珊瑚網》「古今描法一十八等」

132

古今描法一十八等：

高古遊絲描：十分尖筆如曹衣文

琴弦描：如周舉類

鐵線描：如張叔厚

行雲流水描

馬蝗描：馬和之顧興裔類，一名蘭葉描

釘頭鼠尾描：武洞清

混描：人多描

撅頭描：禿筆也馬遠夏珪

曹衣描：魏・曹不興

折蘆描：如梁楷尖筆細長撇捺也

橄欖描：江西顏輝也

棗核描：尖大筆也

柳葉描：吳道子觀音筆

竹葉描：筆肥短撇捺

戰筆水紋描

減筆：馬遠、梁楷之類

柴筆描：麤大減筆也

蚯蚓描

民國初年黃賓虹、鄧實兩位先生，認爲「歐美東漸，舊有之學不振，美術之學環球所推」爲了提倡美術，叢集美術著作爲《美術叢書》，在當時是收錄最廣泛的一部叢書。《珊瑚網》「畫法」所錄「古今描法一十八等」也

「十八描法」之檢討

被收入這部叢書二輯一集，編者鄧實在文後跋稱：

汪氏書自明至今，皆藉傳寫流傳，故譌字不尠，餘復借得芙川張氏味經書屋
舊藏本，對勘是正數十字，其有明知其誤，無可比校者，姑仍之，鄧實記。[1]

在《文溯閣四庫全書提要》卷六，子部一五，藝術類二，也見到對汪珂玉《珊瑚網》有以下的記述：

畫跋之後附以畫繼、畫評之類，皆雜錄舊文，掛一漏萬……[2]

又見余紹宋編著《書畫著錄題解》中記述：

畫繼、畫法、半屬偽籍，且雜亂無次，殊不足存，四庫已言之矣。[3]

從以上這些說法看《珊瑚網》的「古今描法一十八等」，並非汪氏創作，而是抄自別人的，究竟抄自何人，應該推向更早的著錄文獻去追。明朝萬曆年間（西元 1573～1620 年）周履靖撰《天形道貌》，其中也有「十八描法」的記述，（參閱圖二），經過比對之後，竟發現有共同的疏誤，這是否顯示《珊瑚網》的「十八描法」是抄自《天形道貌》的。據俞崑編著《畫論類編》說：

《天形道貌》一書雖有《夷門廣牘》本、《叢書集成》本，內容係雜抄成說，並無發明，明人著多犯此病。[4]

原來《天形道貌》也是抄襲別人的，那麼這「十八描法」是出自何人之手呢？筆者在台灣幾乎翻遍了畫史方面的書籍，沒有得到答案。

1982 年閱讀莊申先生的大作《馬和之研究》，文中提到「蘭葉描」，稱：

鄒代中的《繪事指蒙》書中，也列有此一名目。[5]

1：見《美術叢書》二集一輯，台北，藝文印書館出版。
2：《文溯閣四庫全書提要》，清乾隆四十七年敕撰，民國間遼海叢書社排印。
3：余紹宋撰《書畫書錄題解》，台北，中華書局出版。
4：俞崑編著《中國畫論類編》，台北，華正書局出版。
5：莊申著《中國畫史研究》，台北，正中書局出版。

《繪事指蒙》是甚麼書？查閱余紹宋撰《書畫書錄題解》，在卷十一，「未曾得見」的書目中列出：「繪事發蒙一卷，明鄒德中撰」，但是與莊申先生所引述的作者與書名都有一字之差，兩書很像似一部書，就此展開向各圖書館查書，經過了一年的時間，沒有結果，當時尚沒有電腦網路，耗費很多時間。莊申先生任教香港又無法當面請教，最後友人赴港帶信，請教《繪事指蒙》的出處，不久莊先生回中央研究院工作始得晤面，承蒙出示《繪事指蒙》複印本，始得見到尋找多年的書。《繪事指蒙》是 1959 北京中國書店出版，作者爲鄒德中，前有己巳年張春序，己巳是明、正德四年（1509 年），書前沒有編列目次，也不分章節，隨手劄記好像是工作手冊，所記多爲特定名詞。

經過比對發現《天行道貌》、《珊瑚網》中的描法，都是出自這部書，只是《珊瑚網》稱爲《古今描法一十八等》，《繪事指蒙》則是《描法古今一十八等》，「蘭葉描」是《珊瑚網》增加，原《繪事指蒙》並無「蘭葉描」名稱。現在原始資料既已出現，就針對《繪事指蒙》所列「描法古今一十八等」（參閱圖三）來分析檢討。

圖 2　明朝萬曆年間（西元 1573～1620 年）周履靖撰《天形道貌》

圖 3　鄒德中《繪事指蒙》《描法古今一十八等》

首先將鄒德中《繪事指蒙》中「描法古今一十八等」，依原有次序列出，逐法討論如下：

1、 **高古游絲描：十分尖筆如曹衣文。**

東晉顧愷之寫《女史箴圖》所使用的筆法，後人稱讚如「春蠶吐絲」，這種線型，一直到隋唐時代，人物畫的「線描」大約不出這種遒勁細筆的範圍。宋、趙希鵠在《洞天清祿集》中說：

孫太古，蜀人，多用游絲筆作人物，而失之軟弱，出伯時下，然衣褶宛轉曲盡，過於李。[6]

清代方薰《山靜居論畫》中說：

衣褶紋如吳生之蘭葉紋，衛洽之顫筆，周昉之鐵線、李龍眠之游絲，各盡其致。

唐代張萱《漢宮圖》……圖中仕女……各盡其態，衣褶作游絲文，元趙松雪《倦繡圖》仕女作欠伸狀，豐容盛鬋，全法周昉，衣描游絲文。[7]

游絲描的線型，從公元五世紀兩晉南北朝，一直傳到十六世紀，晚明人物畫大家陳洪綬，都是使用這種筆法。

2、 **琴弦描：如周舉。**

如果依照字意，琴弦應該是筆直的平行線，我們無法得知周舉是何許人，琴弦描在鄒德中撰《繪事指蒙》之前，周舉也沒有見諸文獻記載，從歷代畫蹟觀察，人物畫中出現平行線衣紋，可能是指盛唐仕女畫，窄袖長裙的穿著，在唐代永泰公主墓壁畫，和敦煌石窟唐代供養人的服飾，都曾有用細筆中鋒的筆法，描線有力而平勻，有很明顯的垂直平行

6：同註四所揭書。
7：同註一所揭書三集三輯。

線。筆直而朗潤的線描，似乎符合琴弦描的原意，應該這就是所謂琴弦描了。

3、 **線描：如張叔厚。**

是一種柔中帶剛的中鋒筆法，也是屬於健勁的線型。唐代張彥遠在《歷代名畫記》中說：

尉遲乙僧，于闐國人……畫外國及菩薩，用筆緊勁如屈鐵盤絲。[8]

所謂屈鐵盤絲，似乎就是鐵絲或鐵線的意思。明代詹景鳳撰《東圖玄覽編》中記述了很多有關鐵線描的筆法：

吳道子《班姬題扇》……衣折鐵線兼折枝。

韓幹《十六馬》……牧馬長幼三人……衣折鐵線兼折枝。

貫休寫《渡海羅漢》衣折鐵線兼玉著

李伯時《九歌》白描長三丈餘，高一尺五寸餘，紙墨精妙如新，衣折用鐵線描[9]

此外，明代吳其貞《書畫記》及清代方薰《山靜居論畫》也都有鐵線描的記述。

4、 **行雲流水描。**

依字意解釋是用行雲流水的筆法畫衣紋，這應該是流暢的線型，富有飄逸動感的線描。元代夏文彥《圖繪寶鑑》記述：

李公鏻作畫，多不設色，獨用澄心堂紙為之，惟臨摹古畫絹素著色，筆法如行雲流水。

8：唐・張彥遠《歷代名畫記》卷之一，見《津逮秘書》第七集，上海，博古齋影印本。
9：同註一所揭書，五集一輯。

武宗元長於道釋，造吳生堂奧，行筆如行雲流水。[10]

民國六十六年（1977年），外雙溪國立故宮博物院曾舉辦「晚明變形主義作品展」，其中有丁雲鵬《掃象圖》，在故宮博物院出版的專輯中，對丁雲鵬《掃象圖》有如此記述：

本幅樹石畫法與設色，均受文派之影響，畫極工細、衣紋用行雲流水描。[11]

5、 **馬蝗描：馬和之、顧興裔之類。**

汪珂玉撰《珊瑚網》所載之「描法古今一十八等」，在馬蝗描之後自行加增了「一名蘭葉描」，原《繪事指蒙》並沒有「蘭葉描」這一名稱。馬蝗又為何物，馬蝗應該就是「馬蟥」俗稱「馬鼈」據《古今圖書集成》禽虫典記載：

水蛭一名「至掌」，一名「馬蛭」，汴人謂大者為「馬鼈」，腹黃者為「馬蟥」。[12]

美術史家莊申先生著《馬和之研究》，曾就故宮博物院所收藏馬和之作品《閒忙圖》用筆之法作了分析：

就衣紋本身而言，作者所施的壓力，既是有所輕重，因此線條在空間所留下的形態，也就有所粗細，同時由於他們所引起的效果（力的感覺），也就因此而有所強弱。如果根據這些線條的起伏，頓挫，以象徵蘭葉的曲折褶卷之形，實可認為，汪珂玉所予的「蘭葉描」三字對馬和之的衣紋用筆而言，本是最適合的好名稱。[13]

馬蝗描的用筆綜合來講，是用中鋒，有輕重起伏頓挫的線描，它的線型

10：元・夏元彥《圖繪寶鑑》，台北，商務印書館《國學基本叢書》本。

11：台北國立故宮博物院出版：《晚明變形主義畫家作品展》。

12：參閱《古今圖書集成》禽虫典第一九二卷水蛭部。

13：同註五。

形成兩端尖而中間肥形如初生蘭葉。

6、 釘頭鼠尾描：武洞清。

關於武洞清，據元代夏文彥《圖繪寶鑑》記載：

> 武洞清，長沙人，父岳，學吳生，尤於觀音得名天下，其子圭，有父風，
> 描象手面作極細筆。[14]

這其中並沒有談到武洞清作畫的筆法。較晚的文獻中雖然提到「釘頭鼠
尾」，但沒有專指是武洞清的筆法。明代詹景鳳《東圖玄覽》說：

> 貫休《十二高僧》用鐵線兼釘頭鼠尾。[15]

明代吳其昌《書畫記》說：

> 梁楷《白描羅漢》人物皆為釘頭鼠尾。[16]

清代謝堃《書畫所見錄》中說：

> 冷枚仕女，其鉤勒處有釘頭鼠尾之雅。[17]

所謂「釘頭鼠尾」是甚麼樣的線描，美術史家李霖燦先生，在他的論文
《宋人松岩仙館》中曾談到：

> 這項線條畫法特徵，在於以重筆始，以輕筆終，起筆時斜壓而下，圭角
> 儼然似釘頭、收筆時悠悠提起，曼細婉延似鼠尾，所以在技法上稱之為
> 釘頭鼠尾。[18]

所謂「起筆時斜壓而下」，是指在起筆時用的是側鋒，才可以斜壓而下，
那麼「悠悠提起」，是指在提起時又用了中鋒。可推知此一描法是側鋒

14：同註十。
15：同註九。
16：明 ‧ 吳其貞《書畫記》台北‧文史哲出版社出版。
17：清 ‧ 謝堃《書畫所見錄》，見虞君質編《美術叢刊》第三冊，中華叢書版。
18：李霖燦著《宋人松岩仙館》，見大陸雜誌二十二卷二期。

起筆，而以中鋒收筆，當是側鋒兼中鋒的筆法線描。

7、混描：人多描。

「人多描」有兩種解釋：一種所指是畫家，意是指很多畫家都使用這種描法；另外一種所指是畫中人物，如果畫中人物眾多時，就用這種描法。這兩種解釋都沒講出「混描」是怎樣描法，畫史文獻也未見有人討論過，我們只有憑空臆測，如果除了以上兩種解釋之外，再想到的，便是筆法的混合，例如側鋒與中鋒的混合為「釘頭鼠尾」，如果側鋒的潑墨畫法，和中鋒的細筆，兩種線描可以混合的話，梁楷《潑墨仙人》不就是這個例子。先用淡墨細筆鉤勒出衣紋陰陽向背，再用大筆，先沾淡墨，後沾濃墨，用側鋒，依衣紋轉折寫下，顯出墨色浪淡明暗，人物頭、面、手、足，仍由線描鉤勒，衣紋則屬潑墨，顯出無限墨趣，這種就是筆法的混合。

8、撅頭釘：禿筆也，馬援、夏圭。

首先我們發現了一個很明顯的錯誤，馬援是東漢人，世稱伏波將軍，不是畫家，如果猜得不錯，可能是馬遠之誤。

撅頭釘，在《天形道貌》寫成「撅頭釘描」，在《珊瑚網》又寫成「撅頭描」，後人也有誤成「橛頭」的。

撅是撅斷，橛是木橛，兩字偏旁不同，字意也不相同。撅斷頭的釘子，是上寬下尖的形狀，在元代夏文彥《圖繪寶鑑》中說：

趙光輔，太宗朝畫學生，工畫佛道人物，兼精番馬，筆鋒勁，名刀頭燕尾。[19]

「刀頭燕尾」是否就是「撅頭丁」，有待查證。至於「撅頭丁」、「撅頭釘描」、「撅頭描」均未見畫著錄記載。

9、曹衣描：魏・曹不興。

曹不興為三國時代東吳畫家，孫權「誤筆彈蠅」故事，畫史傳為美談。

並非「魏」人。

曹衣描顯然是指「曹衣出水」而言，這種衣紋特色稠疊緊皺，充份顯示人體，好似身著薄衫自水中出現，畫法源於秣菟羅美術，又深受印度佛畫影響，以時代考察，當以北齊曹仲達爲是。

這種描法的用筆，無疑也是中鋒細線，與高古游絲描爲同一線型。

10、折蘆描：如梁楷尖筆細長撇納（捺）也。

在「描法古今一十八等」之中，折蘆描的解釋比較清晰，不但說出筆法，也舉出代表畫家。

明代詹景風《東圖玄覽》也提到梁楷《虎谿三笑》就是用折蘆描筆法。這種折蘆描的線型是用長鋒尖而細的畫筆，中鋒直落，融合書法中撇捺的筆法，轉折時以細筆收尾，寫出形似折下蘆葦葉的線描。

11、橄欖描：江西顏輝也。

顏輝（一作暉）字秋月，江山人。余紹宋編《畫法要錄》二篇說：

「顏輝爲江山人，江西當爲江山之誤」。[20]

顏輝作品見於《唐宋元明名畫大觀》第一五五，一五六圖《蝦蟇李鐵拐像》是用大筆中鋒，行筆頓挫，回鋒之處又略作迴旋，線描呈橄欖狀，兩頭尖中間寬的線型。

12、棗核描：尖大筆也。

棗核描，未見於畫史著錄。棗核與橄欖形狀相似，棗核較橄欖形狀小而已，何故分爲兩種描法，未見說明。

19：同註十。

20：見余紹宋編《畫法要錄》二篇，台北，中華書局出版。

13、柳葉描：如吳道子觀音筆。

試取柳葉一片觀察，依然是兩頭尖中間寬，只是較棗核及橄欖較長較寬而已。

至於吳道子是否畫觀音用柳葉描，一時無法找到例證。清代厲鶚《南宋畫院錄》中說：

馬和之《九錫圖》人物衣褶用柳葉法，蓋效長康、吳道子為之。[21]

明代吳其貞《書畫記》中又說：

顧長康《洛神圖》人物不上寸，畫法高簡，沉著古雅，與夫山石樹木，皆作柳葉紋，是為神品之畫，然非顧長康，乃吳道子筆。[22]

顧愷之《洛神圖》，吳其貞稱是吳道子筆，原畫爲美國福利爾藝術館收藏，經專家考證爲宋人摹本也並非吳道子手筆。

14、竹葉描：筆肥短撇納（捺）。

竹葉與柳葉形狀幾乎完全相同，文獻著錄未見有竹葉描的記述，這種兩頭尖中間寬的葉形與橄欖、棗核的形狀一致，只是大小長短不同而已，何故分出眾多描法而實際又屬同類線型，頗不可解。

15、戰筆水紋描。

所謂「戰筆」最先見於畫史者，爲隋代孫尙子。唐代張彥遠《歷代名畫記》中記述：

孫（尙子）善戰筆之體，甚有氣力，衣服手足，木葉川流，莫不戰動。[23]

21：清·厲鶚《南宋畫院錄》見《美術叢書》四集四輯。

22：同註十六。

23：同註八。

戰動應即是顫動之意。宋代米芾《畫史》與元代夏文彥《圖繪寶鑑》都有戰筆記載，若是執筆顫抖，所畫出線描形式，一定是曲線較多，如果因為執筆不穩而顫抖，那就無法表達筆意了，有筆意的顫抖必須是執筆穩健，腕力均勻，使得線描的彎屈有一定的頻律，才可以充份表現戰筆的筆法。

16、減筆：馬遠、梁楷之類。

減筆當是減略之筆，中國繪畫以意為重，筆法減略而畫意週全，是為上乘，任何一種線描都可以減，也可以繁，減筆繁筆與線描本身並無關聯。它不是描法，也不是線描筆法，而是衣紋結構，《天形道貌》和《珊瑚網》都寫成「減筆描」更難解釋。

17、柴筆描：麄（粗）大減筆也。

柴，可釋為木柴，柴與筆是不同 的兩種東西，勉強解釋成：像似木柴一樣的筆法，《天形道貌》稱「枯柴描」，想像中這種線型必然是粗獷筆法，行筆急速偶現飛白，狀似枯柴。

例如：《唐宋元明名畫大觀》第六十二 ，六十三圖，梁揩《六祖圖》的筆法。

18、蚯蚓描：

線描像似蚯蚓，明代詹景風《東圖玄覽》稱為「曲蚓」。應該是用中鋒筆法，行筆速度平勻，富於屈曲肥壯的線型。

肆 「描法古今一十八等」的檢討

　　《繪事指蒙》中的「描法古今一十八等」，對於人物畫的衣紋用筆，雖然提出十八種描法，實際上對人物畫法，只是做了一次筆法統計。《繪事指蒙》好像是師父教徒弟時，徒弟隨手紀錄的筆記，例如：在《繪事指蒙》第七頁講：「羅漢分四等：四唐中國像，四梵西天像，四老，四少」，第十頁講：「畫禽鳥有飛鳴宿食、理毛，六鶴，八雁，九鷺」，並未講出畫法。無論寫作動機為何，在我們看來這本書資料不夠完整，後代人讀來有些茫然，它雖是一部古老的著作，然而一般讀者只知道一些名詞而已，所以流傳不廣，很多人都沒有見過這本書，現在謹將見到的一些問題，提出檢討：

1、描法之二：「琴弦描如周舉類」

　　我們在畫史找不到周舉這位畫家，很可能周舉的姓名有誤。如琴弦描果然是指盛唐仕女窄袖長裙的穿著，擅於這類畫法的畫家周姓有兩位，一是周昉，一是周文矩。若以「撅頭丁」這一描法曾將馬遠誤成馬援，是「遠」與「援」讀音相近而生誤，周文矩的「矩」與周舉的「舉」也是讀音接近，因此我們有理由懷疑，把「周文矩」誤寫成了「周舉」，並非不可能。

2、線描同一類型而名稱不同

　　「橄欖描」、「棗核描」、「柳葉描」、「竹葉描」，它們都是兩端尖尖的線型，除了大小長短不同之外，《繪事指蒙》也說不出有何不同，這些描法的代表畫家是誰，代表作品是那件，我們便很難認可這些說法。

3、描法之七：「混描，人多描」

　　這種「人多描」的解釋是畫中的人物，還是作畫的畫家？令人摸不到邊際。我們解釋為筆法的混合，並且也找出代表作品，但是「人多描」仍是令人難以會意。

4、 描法之五：「馬蝗描」

「馬蟥」、「馬鼈」是北方方言，「馬蟥」又寫成「馬蝗」很容易被誤爲蝗虫，令讀者有了誤解，認爲是「螞蚱」，「蝗虫」指類似蝗虫的線描，至於從未見過「馬蟥」的人，只有亂猜，豈不是治絲益棼。

5、 「減筆」與「柴筆」

「粗大減筆」就是柴筆，既然兩者相同，又何必另立名目。這些描法似乎有一種湊數目的感覺，必須湊足十八描法之數，經過分析檢討，如果從筆法運用著眼，歸納起來也不過六種而已：

1. 細筆中鋒的筆法：包括「高古游絲描」、「琴弦描」、「鐵線描」、「曹衣描」。

2. 粗筆中鋒的筆法：包括「戰筆水紋描」、「蚯蚓描」。

3. 粗筆兼細筆中鋒的筆法：包括「行雲流水描」、「馬蝗描」、「橄欖描」、「柳葉描」、「折蘆描」。利用提、按、頓、挫的筆法，線描有起伏變化效果。

4. 側鋒筆法：包括「撅頭丁」「竹葉描」。

5. 側鋒兼中鋒筆法：包括「混描」、「減筆」、「釘頭鼠尾描」

6. 側鋒兼逆鋒筆法：包括「柴筆描」。

中國人物畫是以線寫形，人物畫筆法的發展，是由簡入繁，自寫形轉入寫意，線描的形態由靜而動，漸漸形成多元筆法。

杜學知先生著《繪畫原始》認為 中國繪畫中線描的發展，是由「輪廓時期」進入「有筆時期」最後達到「筆墨具備時期」。[24]

用簡練的筆法，多元化的線描，寫出繁複的畫意，是中國人物畫特有的表徵，線描是形象的提煉，也是畫中的語言。不同的畫意，用不同的線描表達，明代鄒德中撰《繪事指蒙》，收集古往今來，人物畫所使用過的描法，是一種空前的做法，雖然經過傳抄校對不週，出現一些疏誤，但是在當時重文輕藝的時代裡，出版這樣著作也是難能可貴的。

我們認為對傳統技法的傳承並不是盲目的接受，經過分析檢討之後，再作進一步的研究，使得中國繪畫的理論技法，從古老的文獻史料中顯現光輝，它們並不陳腐，如何接受這些！文化遺產，賦予新的生命力，確是當務之急的事。

24：杜學知著《繪畫原始》，台灣，學林出版社出版。

陸 註釋列表

1：見《美術叢書》二集一輯，台北，藝文印書館出版。

2：《文溯閣四庫全書提要》，清乾隆四十七年敕撰，民國間遼海叢書社排印。

3：余紹宋撰《書畫書錄題解》，台北，中華書局出版。

4：俞崑編著《中國畫論類編》，台北，華正書局出版。

5：莊申著《中國畫史研究》，台北，正中書局出版。

6：同註四所揭書。

7：同註一所揭書三集三輯。

8：唐・張彥遠《歷代名畫記》卷之一，見《津逮秘書》第七集，上海，博古齋影印本。

9：同註一所揭書，五集一輯。

10：元・夏元彥《圖繪寶鑑》，台北，商務印書館《國學基本叢書》本。

11：台北國立故宮博物院出版：《晚明變形主義畫家作品展》。

12：參閱《古今圖書集成》禽虫典第一九二卷水蛭部。

13：同註五。

14：同註十。

15：同註九。

16：明・吳其貞《書畫記》台北，文史哲出版社出版。

17：清・謝义《書畫所見錄》，見虞君質編《美術叢刊》第三冊，中華叢書版。

18：李霖燦著《宋人松岩仙館》，見大陸雜誌二十二卷二期。

19：同註十。

20：見余紹宋編《畫法要錄》二篇，台北，中華書局出版。

21：清 · 厲鶚《南宋畫院錄》見《美術叢書》四集四輯。

22：同註十六。

23：同註八。

24：杜學知著《繪畫原始》，台灣，學林出版社出版。

中　央　研　究　院
歷史語言研究所
INSTITUTE OF HISTORY & PHILOLOGY
ACADEMIA SINICA
NAN-KANG, TAIPEI, TAIWAN 115
THE REPUBLIC OF CHINA

莊教授道席：

久慕先生對中國畫史之貢獻，尊著中國畫物畫起源
馬融之研究均曾拜讀護益良多。尤對人物畫素有偏
好，公餘之暇探索晚明人之十八描法，愚見以為汪氏珊
瑚網與周氏天形道貌所述之描法，可能引自某一文
獻，注周二氏均未言明出處，而二氏文中竟有相同
之謬誤弟因學識淺陋，昧玆丞請賜教者：

一尊著馬融之研究（文收中國畫史研究）言及閻葉描
謂：「鄞代中的繪事指掌一書中而列有此一名目」
……（見一三六頁）請惠示，鄞書出版處所。

二余紹宋編著書畫書籍解題，將未曾寓目者列入
芬十卷該卷有 繪事農蒙為明鄞德中撰（頁該
書十卷十一頁九行）
此一鄞德中是否即鄞代中？兩鄞之間有何
關係？敬請教示。

民國七十二年，吳文彬先生去信莊申教授之信稿。

71. 10. 5,000

中　央　研　究　院
歷史語言研究所
INSTITUTE OF HISTORY & PHILOLOGY
ACADEMIA SINICA
NAN-KANG, TAIPEI, TAIWAN 115
THE REPUBLIC OF CHINA

此須瑣事打擾、先生敬請原諒。

教安

專此敬頌

弟吳文彬敬上

七十二、四、十七、

71. 10. 5,000

中國人物畫筆法之研究

出版者 / 吳文彬

編輯 / 吳 傑

發行 / 質園書屋
台北市中研院郵局 107 號信箱

電子郵件 / root@rememberwwb.org

設計美編 / 三省堂設計 張修儀

群賢圖攝影 / 尋樣 陳鵬至

電話 / 02 2365 1200

初版 / 二〇一七年十月

印刷 / 巨茂科技印刷有限公司

ＩＳＢＮ / 978-957-43-4958-6

定價 / 新台幣 800 元整

中國人物畫筆法之研究 / 吳傑編輯 . -- 初版 . -- 臺北市：
吳文彬 , 2017.10
160 面 ; 17×23 公分
ISBN 978-957-43-4958-6（平裝）
1. 人物畫 2. 中國畫 3. 繪畫技法

947.2 106016775